U0054386

流體藝術 創造工程

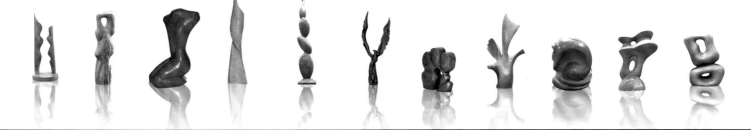

王立文 曾華
陳意欣 簡婉　合著

Fluid **E**xperiments

Art and **T**echnology

序

　　余秋雨有一本名著「藝術創造工程」，我得感謝他，這本書也因之有了好名字：「流體藝術創造工程」。這書名和內容非常貼切，原來我的專長是流體力學，以往做流力實驗者都集中心力在了解物理現象，沒有注意到流場圖片可能很美，打開流力課本可能有幾張很精采的流體圖片，可是學流力之人大概很少關心這圖片的美或藝術價值，只關心其中的物理詮釋，就這樣多少年，充斥在流體力學期刊的圖片，幾乎沒有人"欣賞"，只有人"解析"。近年來我對藝術逐漸感興趣，有了一定的藝術知識之後，突然覺得原來我的實驗室週邊之流場圖形不是只有解析的價值，它們亦應有被欣賞的藝術價值。

　　感覺流體藝術的存在大約有二十多年了，自我開始做碩士論文的實驗時，偶而心情放輕鬆下來，會感到流場之美，但隨後仍被科學的訓練制約住，開始檢討流場圖形的現象之物理成因，待我在成功大學任教，研究生在實驗室獲取他們要的實驗結果，當然這些結果是以工程角度去解析，然後完成他們的工程碩士論文。我因為是教授，隔著一段距離觀察這整個事件，逐漸更能以超脫的藝術之眼觀察實驗室產生的流場模型（Flow Pattern）圖片。1998年我來到元智大學任教，最先在機械系做系主任，在自己的研究方面建立了一間熱質對流實驗室，獲取了更多因密度不同造成流場的雷射暗影圖片。一次和同事簡婉小姐提起其藝術性，簡小姐亦表同意，並在她出詩集時，加入了若干流場圖片，亦使其詩集附有另一種視覺藝術韻味。

在簡婉所著之詩集花語與雲語加入流體藝術圖片后，元智藝管所舉辦了兩次校內教職員藝術創作展，我都藉機提出兩三張類似"名畫"氣勢的流體藝術照片，接受他人的評語，有助於自己的成長。在花語詩集中，流體的圖片是黑白的，而雲語詩集內，流體的圖片已是彩色的了。其實在這段時間，社會上個人電腦及相關軟硬體也有了長足的進步。原來的黑白照片的保留是要經過銅板印刷，目前在數位時代，拍照之後未必有紙本，在電腦之中就可以做一些處理，所以當前兩年出版流體之美與流體藝術兩本書的時候，我的研究生康明方就在電腦做了很多處理，不過如果處理的時候，若仍維持其科學意義，這種處理方式在流力範疇稱之為「流場可視化」（Flow Visualization）。流場可視化是有其藝術的一面，但超越的不夠，未能跳脫科學的制約，我以為流體藝術已不再是流體可視化所可含蓋。換句話說，在處理流體流場圖片時，我們若以為顛倒原型比較"好看"，則予以顛倒之，轉九十度較好，則轉九十度，這在Flow Visualization的範疇是不宜的。

一名四川重慶大學的研究生曾華兩年前因元智與重大交換學生來到元智，曾華原來應分配至藝管所學習，但因種種因緣，他無緣至藝管所，反倒進了我在機械系的研究實驗室－熱質對流實驗室，他非常興奮，他想將一些流場模型做成雕塑，這是我從未想到的，原來我的企圖心是想把流場圖片和抽象畫做比擬，只是流場圖片也不一定要落實在紙面，但曾華來跟我談時，我發現流體藝術居然有三維的發展空間，曾華十分努力朝這方面發展，他最先用泥土做了一些小模型，甚至於大模型，曾華是個有心人，回到重大，他立刻開始著手用銅把這些泥土模型打造出來，並運送到台灣元智大學校園中，這些雕塑品皆在本書有所展出。

為了推廣流體藝術，我和曾華想了一個法子，就是做一些小模型，拿到鶯歌去做小的陶瓷紀念品，將流體藝術與鶯歌的陶瓷結合，結果元智有些主管去國外訪問時，就拿此紀念品去送別的學校，頗有交流的特殊意義。很奇妙

的，我學流力多年，中山科學院很少請我去演講，今年不論在台中或龍潭，都有單位請我演講流體藝術，原來在他們裡面流力專家多如牛毛，但把流力搞成藝術在玩的，確實沒有，難怪他們對我的好奇，從某個角度講，我有強大的創新力及優越的藍海策略，做學問若只會人云亦云就很難超英趕美。台灣的教育比起歐美就太死板，宣傳流體藝術亦有其教育意義。

　　這本書的作者除了我這通識教學部主任之外，尚有三位，一位是同仁亦是詩人簡婉，這本書的詩皆是由她所寫，另一位是曾華，曾華是立體雕塑的造型師，最後一位是我的研究生陳意欣，她主要負責攝影及圖片的修整與安排。一本藝術的書要出版需要許多精力的投入，除了四位直接相關的作者，另外以往我的諸多研究生在其做實驗時所產生的實驗圖片，也是這本書很重要的起始點，對於這些研究生們，我也要致謝，沒有他們的努力，這本書亦就無從誕生。

元智大學通識教學部

王立文

2008.08.25

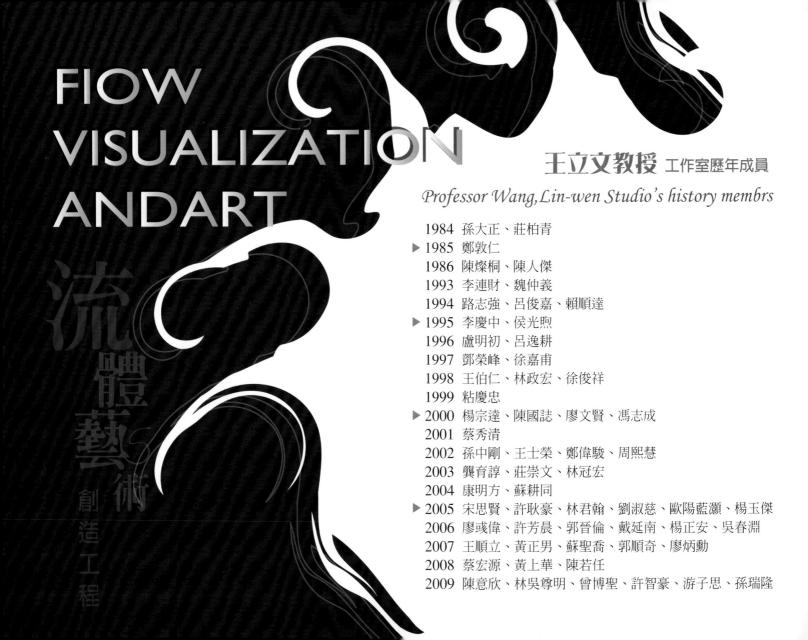

FlOW VISUALIZATION ANDART

流體藝術創造工程

王立文教授 工作室歷年成員

Professor Wang, Lin-wen Studio's history membrs

	1984	孫大正、莊柏青
▶	1985	鄭敦仁
	1986	陳燦桐、陳人傑
	1993	李連財、魏仲義
	1994	路志強、呂俊嘉、賴順達
▶	1995	李慶中、侯光煦
	1996	盧明初、呂逸耕
	1997	鄧榮峰、徐嘉甫
	1998	王伯仁、林政宏、徐俊祥
	1999	粘慶忠
▶	2000	楊宗達、陳國誌、廖文賢、馮志成
	2001	蔡秀清
	2002	孫中剛、王士榮、鄭偉駿、周熙慧
	2003	龔育諄、莊崇文、林冠宏
	2004	康明方、蘇耕同
▶	2005	宋思賢、許耿豪、林君翰、劉淑慈、歐陽藍灝、楊玉傑
	2006	廖彧偉、許芳晨、郭晉倫、戴延南、楊正安、吳春淵
	2007	王順立、黃正男、蘇聖喬、郭順奇、廖炳勳
	2008	蔡宏源、黃上華、陳若任
	2009	陳意欣、林吳尊明、曾博聖、許智豪、游子思、孫瑞隆

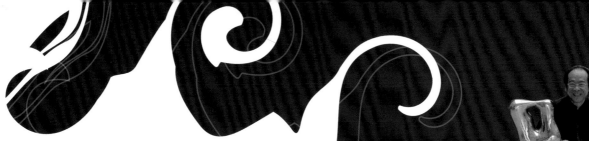

王立文教授 簡 歷

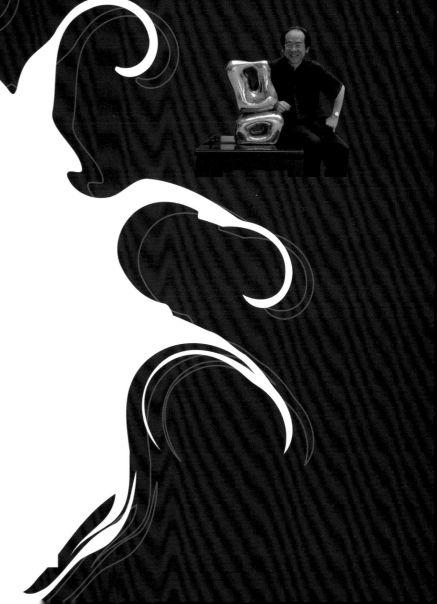

▶ 學歷：1983 美國凱斯西儲機械工程博士

▶ 現任：元智大學通識教學部主任／教授

　　　　中華民國通識教育學會監事

　　　　佛學與科學期刊主編

　　　　圓覺學會理事孫子兵法研究學會理事

▶ 經歷：2003 元智大學副校長

　　　　1999 元智大學教務長

　　　　1987 美國NASA 路易士研究中心副研究員

　　　　1983 成功大學航空太空工程學系副教授

　　　　1989～2008 元智大學機械工程學系教授

流體藝術5
創造工程

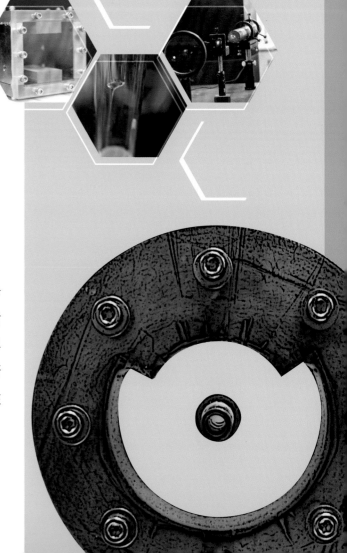

流體藝術
工作室

　　1983年回台在成功大學任教，帶著許多研究生埋首於熱質對流實驗室，首先以雷射觀察硫酸銅溶液中的自然對流，挖掘流體力學奧秘，有許多流體圖片訴說著物理世界的規律，這些圖片事後從藝術的觀點看，不乏具有不少新造型及動感的線條。從那時起，熱質對流實驗室似乎就註定了要走科技與藝術結合之路。

流
體
藝
術
工
作
室

· 研究主題：

熱質自然對流

— 經由溫度與濃度梯度形成的密度變化在重力作用下所引起的自然對流

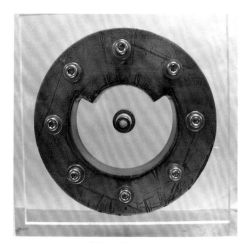

自然對流實驗封閉盒

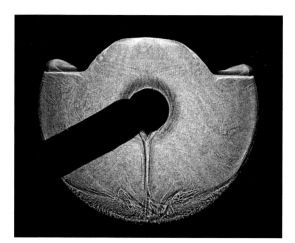

自然對流實驗照片

質混合對流

—— 自然及強制對流兩種效應，所產生之物理現象

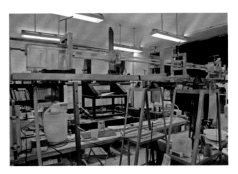

混合對流實驗矩形流道

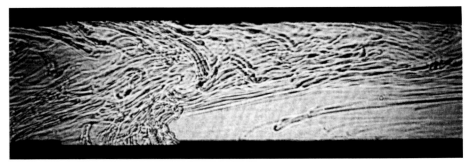

混合對流實驗照片

流體藝術工作室特色 ● ● ● ●
創作工具

(1) 壓克力與銅板組成的實驗區

(2) 硫酸銅水溶液（$CuSO_4+H_2SO_4+H_2O$）

(3) 恆溫水槽

(4) 電化學系統

(5) 雷射光暗影法（The shadowgraph technique）

(6) 數位相機

(7) 電腦

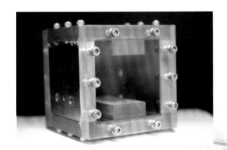

自然對流實驗封閉盒

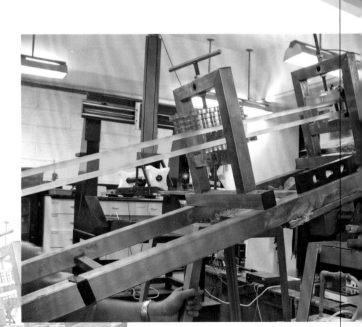

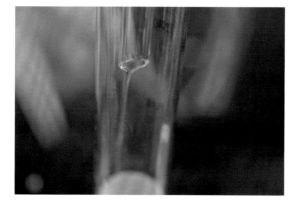

硫酸銅水溶液調製

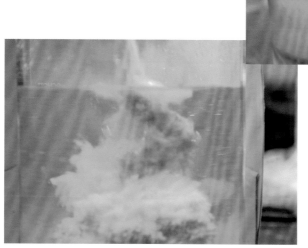

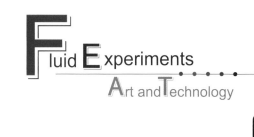

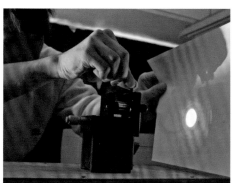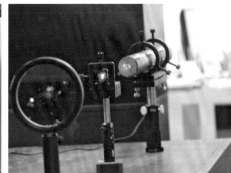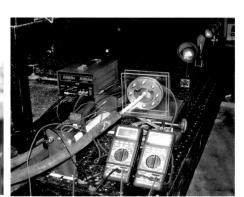

光學與電化學系統實驗設備架設

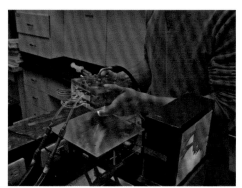

流場照片攝取

流體藝術作室

無限
延續

其實在這段時間，社會上個人電腦及相關軟硬體也有了長足的進步，拍照之後未必有紙本，在電腦之中就可以做一些處理，所以當前兩年出版流體之美與流體藝術兩本書的時候，我的研究生康明方就在電腦做了很多處理，不過如果處理的時候若仍維持其科學意義，這種處理方式在流力範疇稱之為「流場可視化」（Flow Visualization）。

獨舞 117

流言 107

痛 097

人生波瀾 087

只為夜色太酩酊 077

飛翔的理由 067

償還 057

聽聽我 · 懺 047

錯過 037

多情鳥 027

無限延續 017

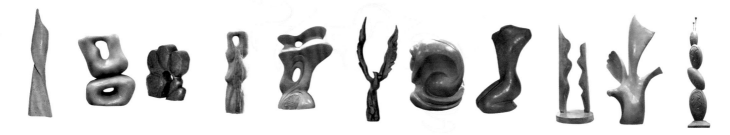

Fluid Experiments
Art and Technology

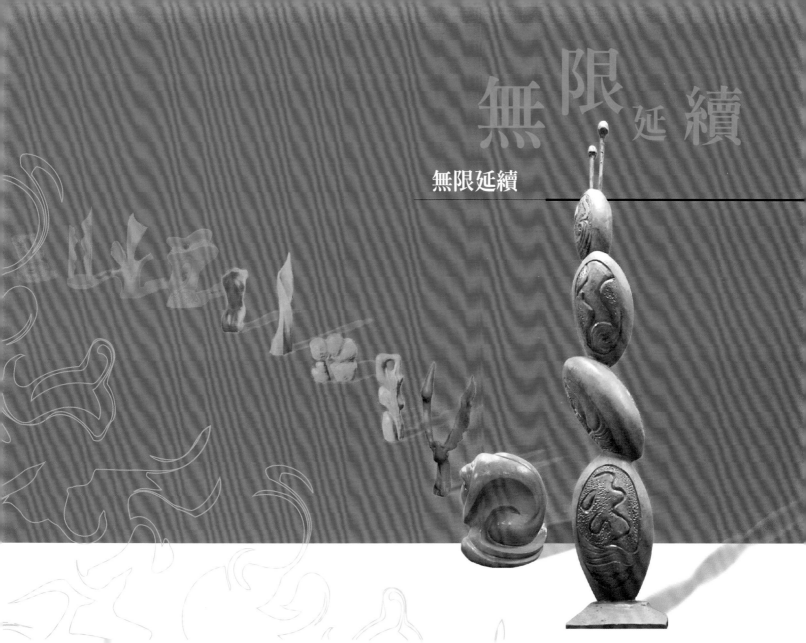

無限延續

無限延續

跌宕的月光　　　　　　流浪的人生
是否比踱蹀的蒼白　　　是否較放逐的飄泊

日落的潮聲　　　　　　淚水的今生
是否更月落的蕭沈　　　是否勝來世的未期

黃昏的百合　　　　　　任世間風風雨雨
是否比清晨的幽郁　　　變換如一場遊戲
　　　　　　　　　　　對於你的信仰
聽雨的獨飲　　　　　　終是堅定如石
是否較聽雪的易醉　　　對你的愛情
　　　　　　　　　　　唯是不變的
入詩的思念　　　　　　無限延續──
是否比入夢的愁濃

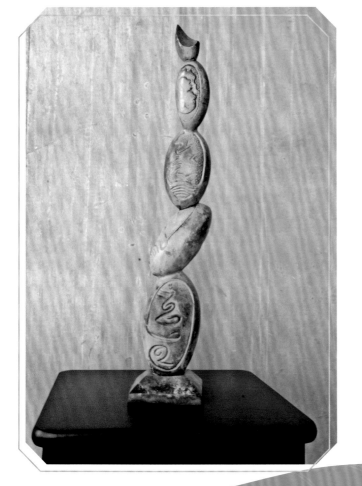

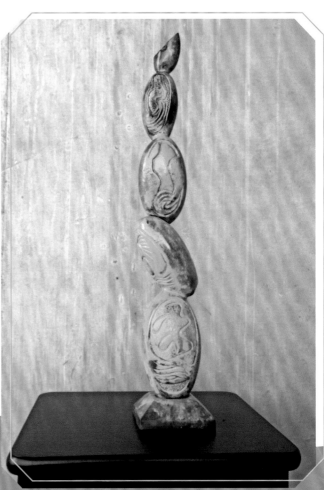

流體藝術
創造工程

立文

元智校園中有個雕塑名為無限延續，聽說把它展開是一長條平面，不過那雕像的銳角很多，給人一種高科技的感覺。事實上，高科技的東西淘汰甚快，反而沒有無限延續的可能，本書中的無限延續則是橢圓形的塊狀逐漸朝上發展，它之可以延續跟它的平滑柔軟有某種程度的關係。

凡事不要做的太快、太猛，這樣很難持續，留得青山在，不怕沒柴燒，最怕就是有青山時，胡亂開墾，破壞了青山，未來就沒柴燒，更談不上無限延續了，看高爾寫的不敢面對的真相，知道人類真是做過頭了，這樣子延續怎可能無限？

人的生命若像佛教所說有如輪迴，每輪迴一次，總該有些收穫進展，因此這雕塑以橢圓塊表一輪迴，上面的條紋即是生命的軌跡，一次一次的來，境界總該有些提昇。

無限延續

流
體
藝
術
創
造
工
程

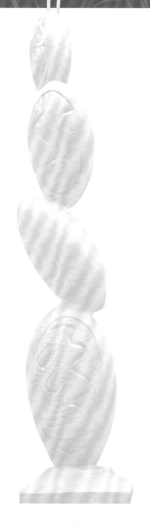

意欣

前幾年有一部戲叫做「霍元甲」，由新一代華人功夫皇帝李連杰所擔綱主演，會提到這部戲，主要是因為這部戲到最後，很忠實的呈現霍元甲的結局，或者是說導演已經很成功的把他想表達的意象傳遞出來。

戲的最後是安排霍元甲和美國人、義大利人和日本人比武。在擂台上，和日本人比武的霍元甲中場休息時遭由日本人下毒，他明知已被下毒，但還仍然上台比武完，任憑自己有可能會在擂台上毒發，硬是用他的拳和他的不忍心，使對手心悅誠服，自己卻毒發身亡。看到此一幕，和我一起觀賞的同伴們都哭了，大家總是捨不得電影的男女主角沒有好結局。我同樣的眼眶也紅了，可是自己知道，並不是捨不得霍元甲之死，而是在他將死之際，門下所有弟子皆圍繞在他身邊，他用他的拳，先是喚醒了當時受列強欺壓，長期積弱不振的中國人，再用他的死，提醒了門下的所有弟子，要將精武體操會，德、智、體三育的精神延續下去，這是精神的無限延續，不用多餘的台詞，就那一幕一眼，他的肉身雖死，精神卻長存在每個人心中，正所謂「老兵不死，只是凋零」。

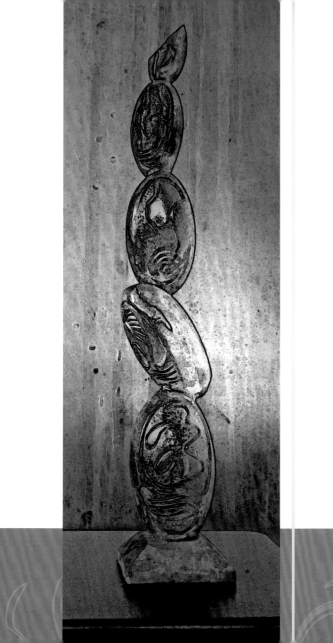

無
限
延
續

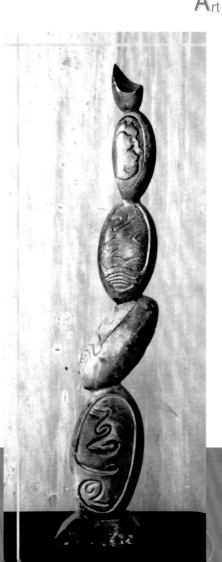

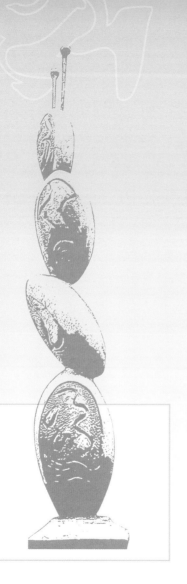

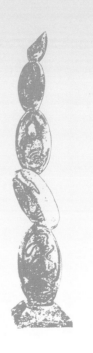

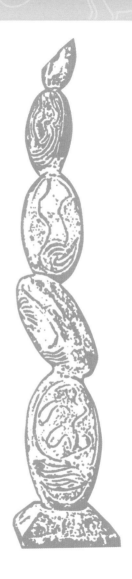

簡婉

意態幽靜從容，你慢慢升起一片清和，一片壯麗，一片巍峨，在我眼前像高山，伸展著巨大的雙臂，迎我在草香微風中。任我拾階，任我攀爬，登上你的肩岸，放眼四時景物：春紅秋黃，晴和雨日，千般風韻。而總是你無盡寶藏的胸懷，最是令人徜徉，最耐人探索；在你每一分空氣裡呼吸清新自在，在你每一方空間裡發現天地從容。陽光來跳舞，燕子來嬉戲，人們來傾訴，一場又一場的生命慶典在此祭獻，走進你的每一刻，都是豐盈喜悅。處處你以溫潤的言語，靈明的意象，清越的節奏，引領人們感受你氣度的恢宏與深遠，高昂的腳步到你面前變得謙虛，柔弱的腳步到你面前變得堅定。你以千燈璀璨的光明內在，投照空虛的生命以豐盈，擁抱寂寞的靈魂以溫暖，指引著徬徨的人走過不可知的黑暗。你莊嚴的存在是我心中不可毀犯的神殿，在任何時分，都令人屏息，令人仰望，以幽敬的心情。對於你的信仰，自始堅如磐石；對於你的仰愛，終是永恆不變的——無限延續。

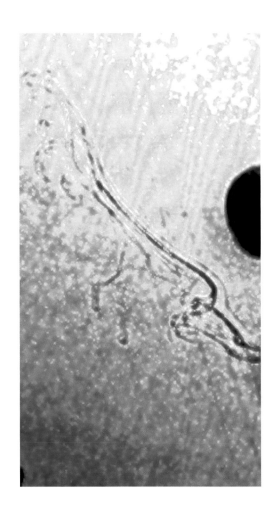

多情鳥

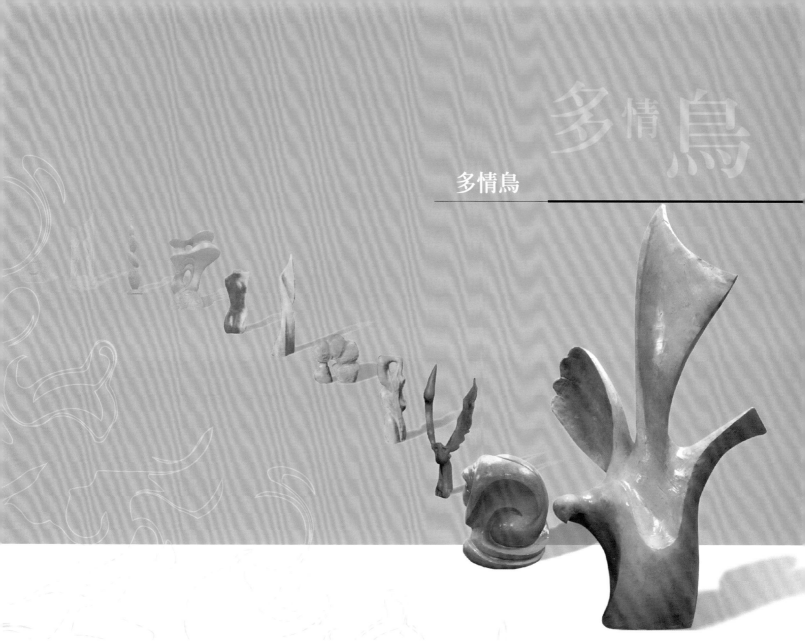

之於　　　　　　　　燈火飄搖處
白鴿念念　　　　　　探尋——
飛向遠方的歸園　　　可有相思相似
　　　　　　　　　　山徑幽幽
之於　　　　　　　　山風來帶路
候鳥戀戀　　　　　　山雲山露更相伴
飛向南方的春田　　　千迴萬折到想處
　　　　　　　　　　你的山窗卻落鎖
我心裡豢養著一隻多情　燈火也寂寂
的鳥　　　　　　　　　　　——終是鍛羽
夜夜披著思念的星光
飛向天涯山居的你

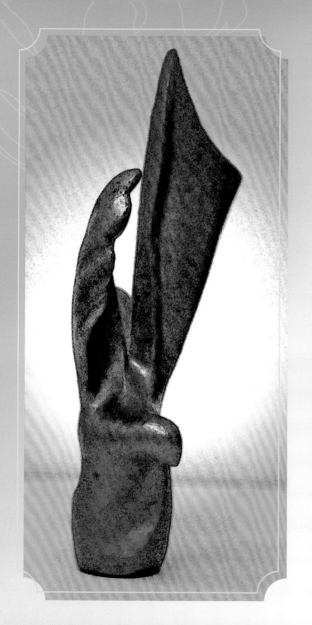

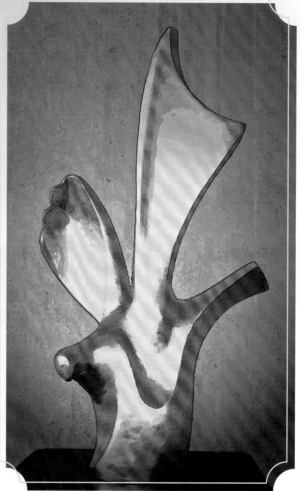

流體藝術
創造工程

立文

武俠小說中有飛鴿傳書之說，如果鴿子傳的是情書，那麼相
隔遙遠的情侶仍是能夠借鴿傳情。在這個時代似乎不必
了，一封email就快速到了對方的信箱，這情感能如此快速的傳
遞，情感似乎就難以醞釀得濃郁。

　　將情感擺在心中一段時間，情才會多才會長，有一點情立刻
直接了當的說出來，那情太粗糙，太不精緻，因此在借鳥傳情的
時代，男女之間的情是比較濃亦較精緻。

　　有些人對象很多，看似多情實則多慾，多情之人對象不多，
多慾之人對象必多。

多
情
鳥

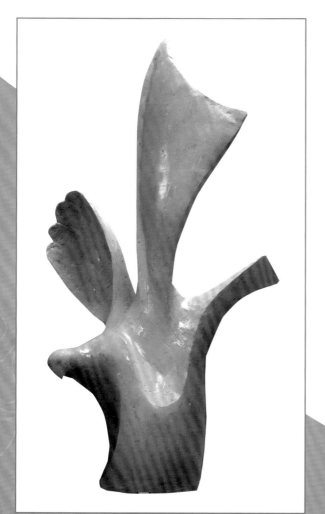

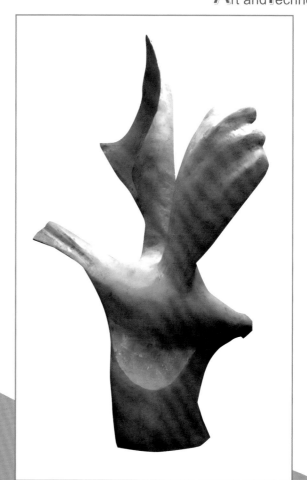

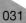

031

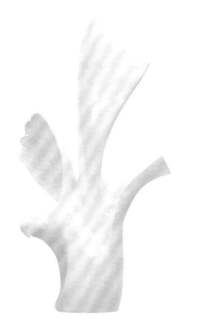

意欣

其實我也想當隻多情鳥，可是卻總是裝作一副不在意的樣子；或許我以為我是多情鳥，其實並沒有自己想的多情。

其實我覺得多情才是無情。看似熱絡，看似好相處，可是在任何一處並不久留，並不深交。論語說：「君子之交淡如水，小人之交甘如醴」。但其實多情無情都是個相，拿出誠心便是個好。或許和每個人都保持著若有似無淡淡然的來往，反而是最深最多情的表現。

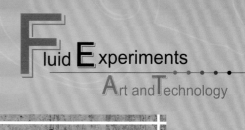
多
情
鳥

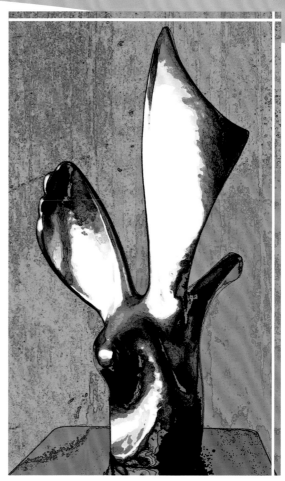

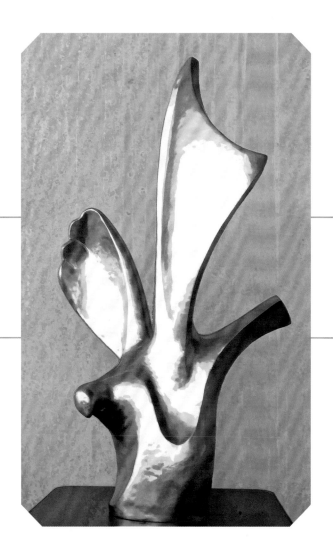
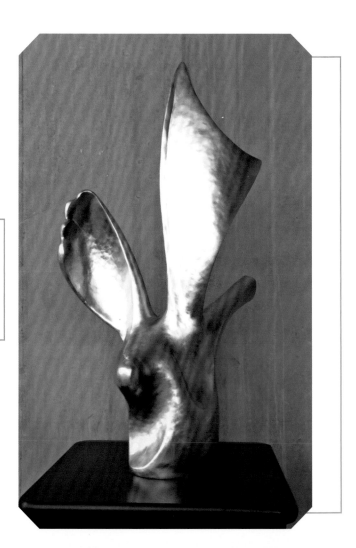

多情鳥

簡婉

人生課題如許多，生存、病痛與老苦之外，最重要的便是愛情；它既讓人神迷，也令人神傷；是生命的甘釀，也是苦汁。儘管如此，人們仍是為它飛蛾撲火，無始以來不絕於人間道途；在不同的世代、不同的環境，以不同的音聲、色澤、氣韻、風貌，彙集成一篇篇美麗動人的愛情故事，流傳人間，千古吟唱不輟。遠自詩經「死生契闊，與子成說。執子之手，與子偕老。于嗟闊兮，不我活兮。」說的是：啊！曾經和你約定過，不論生死有多遠我們都要在一起。漢代樂府民歌《鼓吹曲辭》「我欲與君相知，山無陵，天地合，乃敢與君絕！」唱的是：對於愛情的堅貞追求，天地可以為證。唐李商隱〈無題〉「春蠶到死絲方盡，蠟炬成灰淚始乾。」吟的是：令人萬般牽掛的愛情，至死方休。宋李清照「只恐雙溪舴艋舟，載不動許多愁。」寫的是：愛情的憂傷，深足滅頂。便是這樣的情愛牽繫著人的生存意志與生命意義，沒有了愛情，人只能空洞地活著，像隨風飄蕩的枯葉，只等落泥而化。因此，對於人間愛情的緣起與幻滅，我也有自己的體驗與想望：在「前世今生」裡，追尋夢裡的容顏，「彷彿那遙遙的前世裡／曾經與你共春夢纏綿／也曾攜手千山明月行／無數生死風追隨中／結播世世相遇的情緣」。在「思渡」中，奮力划動愛情之舟，卻「橫渡不去啊／我滿載思慕的小舟／迷霧太深　水流太險／而我舟子的槳櫓太單／划不動一江茫茫的愁波」。在「深情歸處」中，對人生幸福之歸的產生疑惑，「生命的煙花／燦爛不過一瞬／光與熱如此短暫／仍有許多黑暗待照亮／豈能為微弱的幸福／一把燒光」。

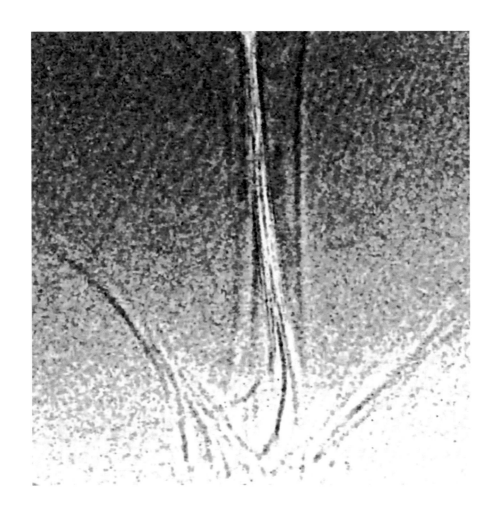

錯過

錯過

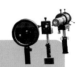

那一夜你錯過了
滿天閃逝的流星
在島的南方
我與晚風肩並肩坐看
一顆顆墜落天際的祈願

那一季你錯過了
滿野馥麗的花香
在陽光的故鄉
我與彩蝶一路追逐
一瓣瓣隨風飛去的夢幻

那一年你錯過了
滿心瑩亮的祝福
在寒冷的異鄉
我與飛雪漫步驚聽

一聲聲等不到回音的落寞

那一生你錯過了
滿載思慕的愛情
在華樣的青春
我與自己沿岸揀拾
一片片落水飄零的情意

啊！一再的錯過
無可彌補的錯過
我終將一生苦候成
一座幽徑寂寂的寺院
在晨鐘暮鼓聲中
諦聽自己
遍遍無悔──

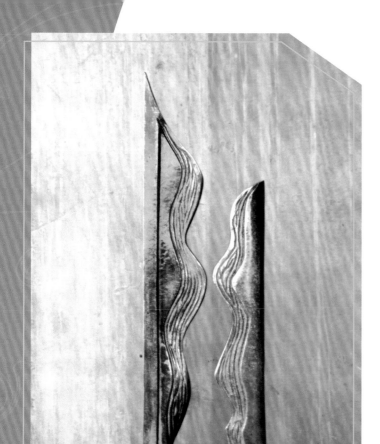

錯
過

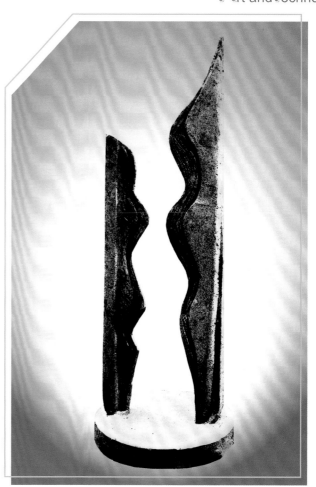

立文

人總喜歡和人爭強鬥勝，不瞭解自己所長，拼命在補自己的不足，天下事太多可學，每個人都是不足的，但只要能發揮自己所長及潛力，你就可以頂天立地，安身立命，否則你就錯過發展自己的機會了。

有人實力很強拿博士照常理是毫無問題，但也許題目就是個死題，或許後來和指導教授處不好，這個學位便與他無緣，莫名其妙就錯過了。

因緣何嘗不是，年輕時眼光極高，當自己逐漸年長，局勢逆轉，你看上別人，別人看不上你，要掌握關鍵點，不然就錯過了。

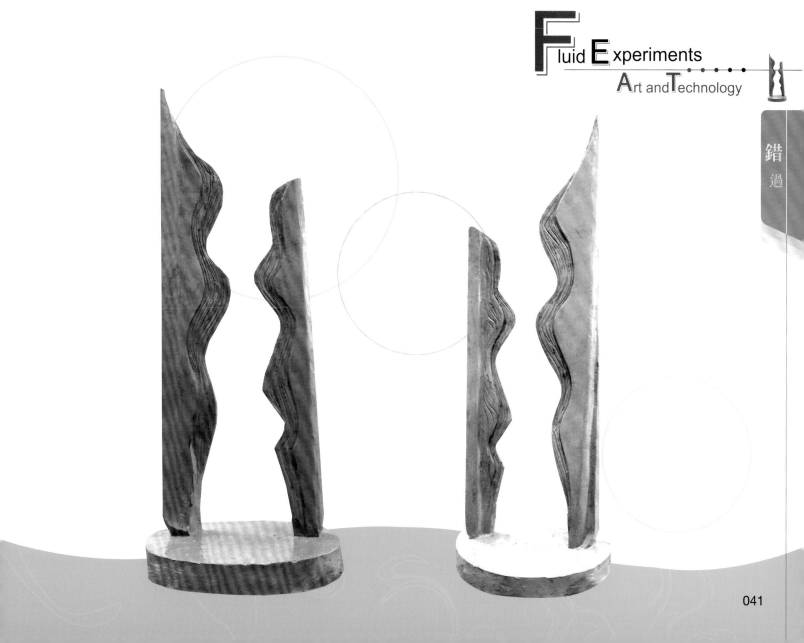

意欣

我不喜歡錯過，所以我告訴自己再也不要錯過，所有的事都一樣。聽起來有點天真可笑。這種事不是像不好喝的飲料，味道不對不喜歡就可以隨手丟掉。也不是像刷牙洗臉吃飯睡覺如此容易。

錯過的下一步我想是「後悔」，錯過了之後總是會想「啊！當時我留下來就好了；當時我繼續研究那個題目就好了……」，所以我倒因為果，先對治所謂的「後悔」。容我換句話說：「我不喜歡後悔，所以我告訴自己再也不要後悔。」不做後悔的決定，所以也就無所謂錯過。錯過還有另一個關連詞，那就是「把握當下」，如果這個決定下了之後肯定會錯過也肯定會後悔，那何不試另外一條路把握當下，珍惜當下呢！

在我身邊總有些人，不得不說很久以前我也是，沒勇氣做決定、沒有智慧看清現實，總是在抉擇的交叉口徘徊猶豫不決，不知道自己要的是什麼，錯過光陰也錯過最佳解決時機，就算事後做再多的挽回、補救或者是努力，都已經大勢已去，找不回當時錯過的那個契機，拖拖拉拉的浪費自身的天賦和才華，傷了自己也傷了別人。

或許事情沒所謂錯不錯過，只是自己想不想而已。我不想錯過，所以我努力鼓起勇氣做任何想要的事情。

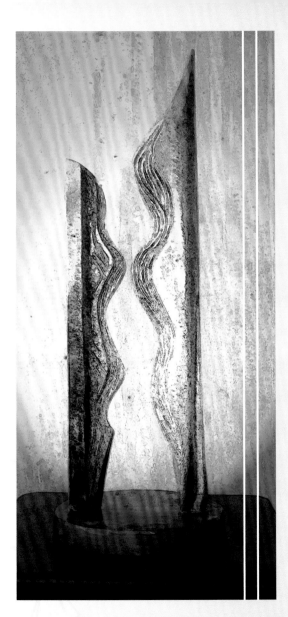

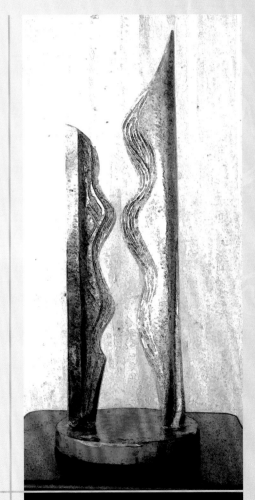

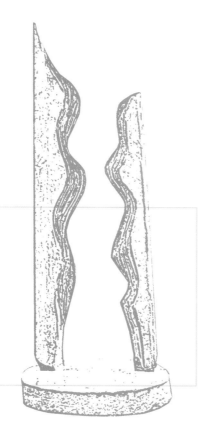

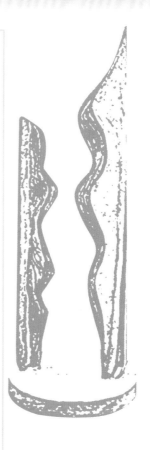

簡婉

人的一生，究竟有多少錯過？因晚起而錯過晨曦，因昏昧而錯過月光；因遲疑而錯過春紅，因沈吟而錯過秋輝；因嬉戲而錯過人生，因揀擇而錯過愛情。我們更經常在瞻前顧後中錯過機會，在三心二意中錯過真愛，在左顧右盼中錯過韶光。在不斷錯過中，我們只有回首，只有歎息，只有舉杯才能飲盡懊惱的淚水。任時光流轉，回首千萬，我們卻無論如何也學不會在錯過的事件中尋思改過，記取意義，學習如何在人生過程中把握每一寸可貴的當下，珍惜每一分特殊的擁有。我們總是這山望那山高，明明自己手中握持的是璀璨的明珠，卻更在意別人手裡閃亮的鑽石；明明自己栽植的是淡香的茉莉，卻豔羨別人園裡馥郁的玫瑰。我們看不清自己真正的需要，只是一味地追求世俗認定的價值，追趕別人看起來似乎超越自己的成就，因而忽略了身邊最可能唯一無二的珍貴擁有。由於一再錯過，我們便一再降生人間、輪迴人世，為的是補償那些過去久遠以來因用心不專導致錯過而產生的無數遺憾與悔恨，所以必須不斷學習，直到功課完成，知曉珍惜身邊所有、維護當下時分，了無遺憾，才算功德圓滿。記得一位大師曾經說過：「生命中的每一刻狀態，不管是好是壞，對我們來說，都是最好的狀態。」若明瞭了這話中蘊涵的深意，便能減少錯過的機會，人生少無遺憾。啊！人生蒼涼多來自遺憾。

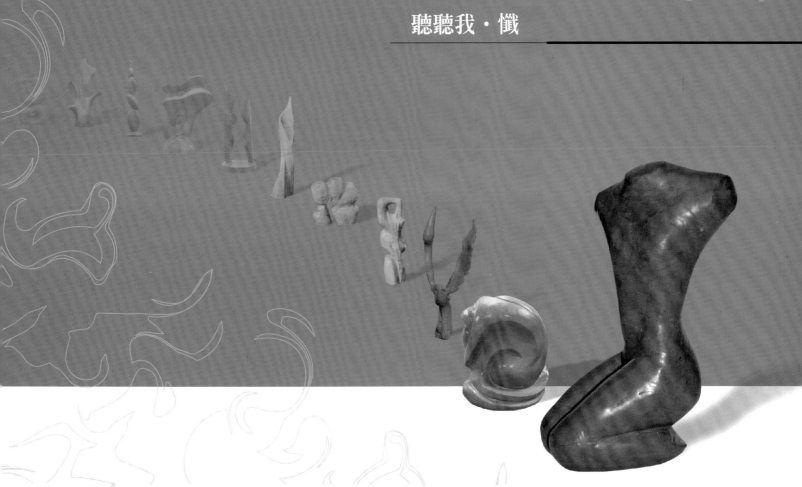

聽聽我・懺

聽聽我・懺

流
體藝術
創造工程

給我一片風雨
若愛我
不要拘築我於石雕高堡
那堅牢，那森危
只會長我脆弱
只會推我墜落
你說風雨太急使人愁
我說只有走入
才會潤澤生命成一片浩
瀚的翠色

給我一盞陽光
若愛我
不要我眷養於温香暖室
那那富餘，那華寵
只會飲我空虛

只會餧我蒼白
你說陽光太驕照人眩
我說只有迎向
才會燦爛生命以不同色
澤的彩度

給我一窗繁星
若愛我
不要囚我於孤寒小樓
那暗沈，那冷塵
只會棄我枯萎
只會吞我憔悴
你說星光讓人想起淚
我說只有探向
才能窺見生命從宇宙的
浩渺無邊

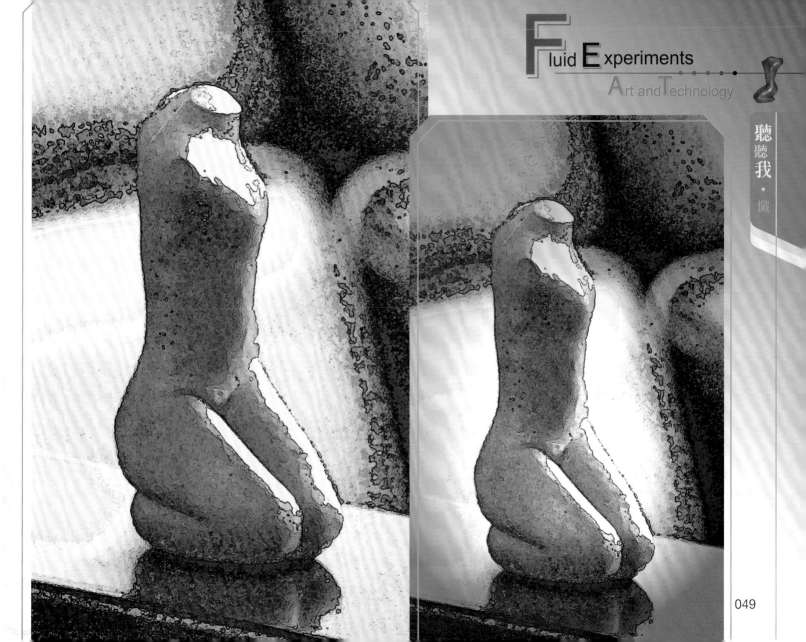

立文

當我兒仁弘參加一個國際性的團體叫up with people，他在泰國表演，他希望我去聽他唱歌，看他表演，我雖然教學研究亦頗忙，可是我怎能不去聽呢？孩子和我們的緣分這麼深，他努力探尋的價值，需要做父母的肯定，做父母的不要單向地要求兒女做什麼且還做到什麼程度，讓孩子自然成長，聽聽他們的心聲吧！也許他暫時不能賺大錢，但只要他做的事是有益於他自己，有益於社會，我們就該支持、鼓勵、傾聽他們的心聲。

尼采曾經說不要一直在"你應"的環境中成長，要將環境轉為"我要"，個人若沒有良好的發展，沉溺於團體中亦未必是福，封建社會常常訂出一些制約要人民遵守，人民順從，社會是不會進步的，讓年輕人大膽的走出來，說"聽聽我們的心聲"，不要整天諄諄告誡，社會才有創意，人類才會進步。

為了自己的生存，把其他生物當食物，人類是否引以為傲呢？把活生生的雞鴨犬豬魚蝦煎炸煮成為美味，人類真是何德何能享此尊榮，弱肉強食正是此寫照。

有人處高位把其他人視為畜生，記得水滸傳中梁山泊第一位首領世王倫，林沖以下犯上說了一些不中聽的話，王倫便斥責他為畜生，結果後來身首異處。

人實在傲慢不得，傲慢招嫉，嫉妒人固然不好，但不招嫉的秘訣在於懺，懺悔才懂得感恩，感恩的人才有人望，修行也較無障礙。

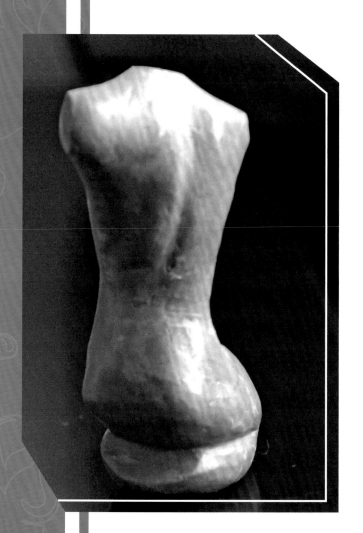

流體藝術

創造工程

意欣

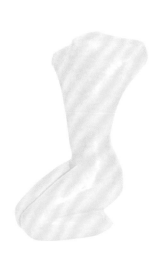

近幾年，社會上出現了非常多心靈成長的書籍，電視上多了許多心靈成長的談話節目，甚至是命理分析等……。大家的心裡不平靜心靈空虛，怪罪於社會風氣，政府施政不力，故轉而向外尋找了各式各樣的方法安心。

心要安，也得要先找到，就如達摩祖師對慧可所說，「想要安心，你先把你的心拿來，我幫你安」，此一句話也說盡了，所有人的任何感覺，惶恐、懼怕、不安心等……，越想要向外找尋解脫，越會是迷失了腳步和方向，或許我們可以不用花大錢，就此一刻，靜下心來，向內真實誠懇的傾聽自己，不造作，不欺瞞，不騙自己，聽出真實的需要之後，才能對症下藥。

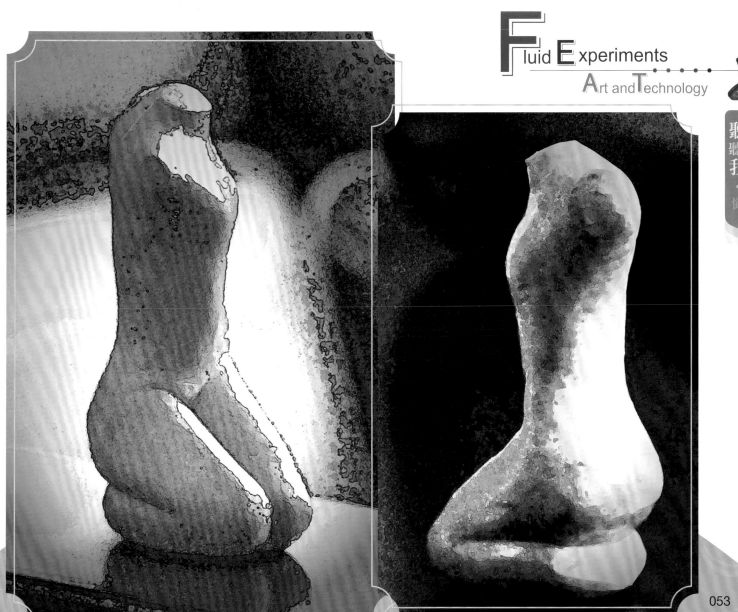

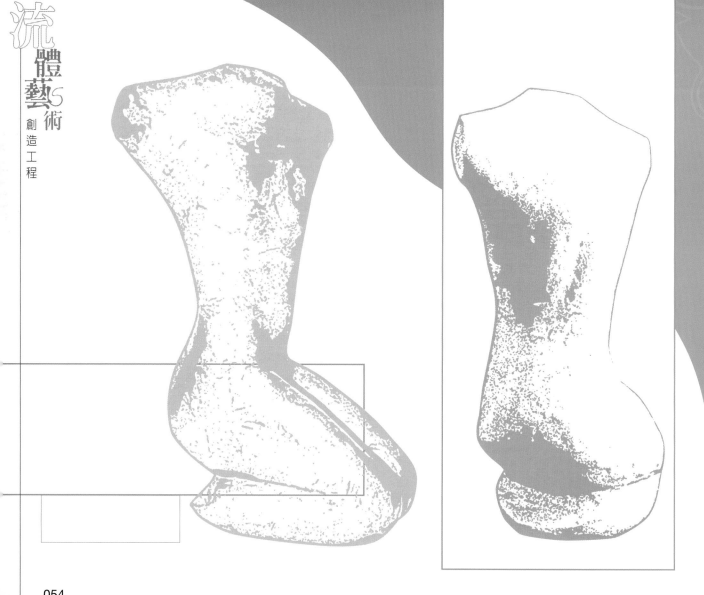

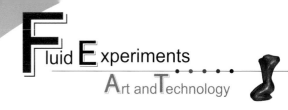

聽
聽
我
·
懺

簡婉

我們的教育使我們從小習慣聆聽己身以外的聲音——聆聽父母的期望、聆聽師長的教誨，聆聽友朋的心事，聆聽長官的責難，聆聽世上的紛紛擾擾、吵吵鬧鬧，聆聽外在的花花綠綠、風風雨雨、一切我們不一定歡喜但不得不聽的聲音。在萬般紛然的人生交響聲中，我們聆聽這，聆聽那，獨獨聽不到自己的聲音，因為我們從來不曾願意花一點點時間坐下來安安靜靜、仔仔細細、懇懇切切地聽聽自己——自己內在的低吟，自己生命的旋律，自己恆古的心曲，那是最真實而自然、寧靜而優美的聲音。在人世追逐遊戲中，我們不但瘋狂並且陷入極深，張起耳朵就拼力抓取那些招感知覺、惑誘靈魂的五音十色，以滿足一己虛浮而淺薄的需要。我們被各種外在紛雜的聲波沖襲得團團轉，像漩渦中的浮萍，捲入黑暗之流，失去生命的方向而不自覺。這個瘋狂錯亂時刻，其實我們最迫切需要的是聆聽自己，讓內在的慧日照破無明的幽暗，帶領我們走出一條人生的康莊大道。你若無緣一聽自己，便白白來世一遭。若想了解內在所涵藏的無盡意，那麼就撥出一點時間聽聽自己。在曙光微露的晨光中、或在星月初升的晚風裡，找一處靜室，燃一柱爐香，但將塵勞兩邊擱，再把身心輕安頓，目光凝聚在鼻間呼吸，從那一吐一納中，你便慢慢展開聆聽自己之道，循著內在方向，一步步深入，終會聽到自己無始以來最純真而靜美的聲音。

流體藝術5

術

創
造
工
程

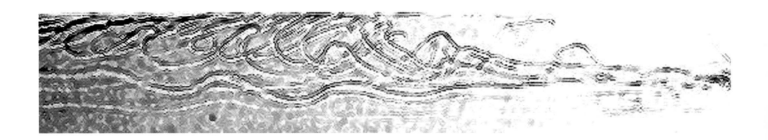

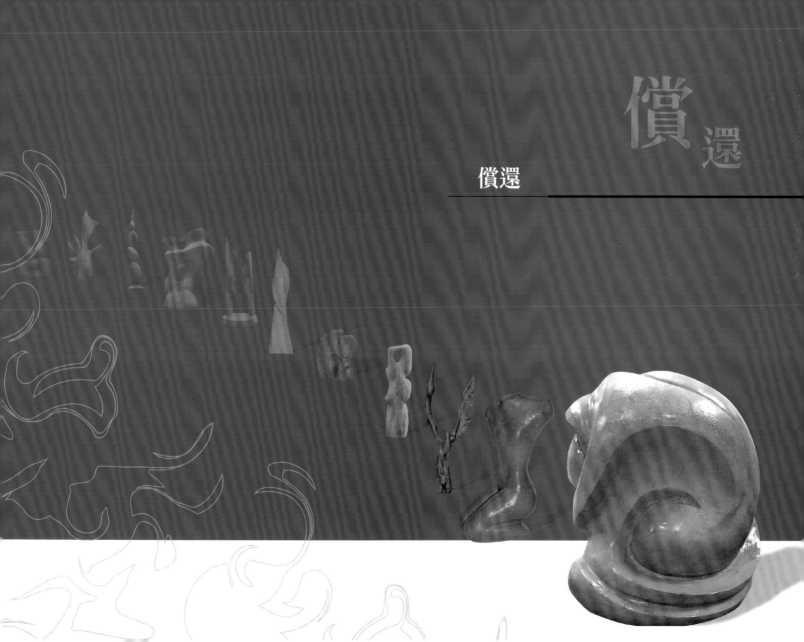

償還

償還

曾經曾經　　　　　　　　如今如今
我是為領受你的千刀而來　我端坐在蓮台之上
那日日夜夜的摩刻　　　　眾寶披飾
那一斫一鑿的敲琢　　　　相好莊嚴
寸寸斷落我千年的愚駭　　接受千千萬萬的膜拜
在黃沙飛磧的幽閉石窟中　領納無盡無數的供養
你掌中忍握著血淚　　　　諦聽眾生芸芸的心願
雕我以愛人的眉眼　　　　然而，結趺者
容情娟娟，垂目思惟　　　也有一瓣心花未開
塑我以戀人的胴體　　　　也有一偈心語未解
神態端端，宛轉動人　　　啊！該如何償還
三十二相未成　　　　　　你忍心成就菩提於
驚見覆藏在我冥頑之內　　曾是頑石的我──
一座清麗的佛身　　　　　千萬分之一
隱然成形

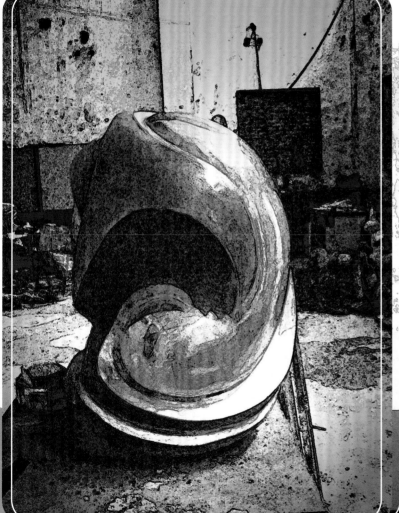

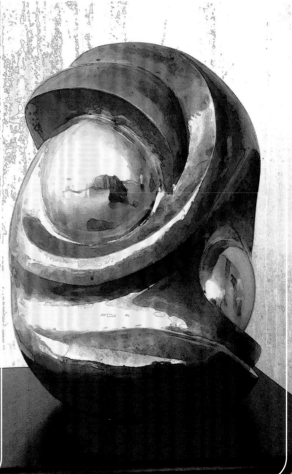

立文

當我們在母胎中成長，我們是準備來世上償還的，以往有太多人對我
們有恩，但當時未報答，所以這一世是來還債的。在母胎中對母親
來說是痛苦的，懷孕的滋味只有當事人知道，母親這麼累把我們生下
來，此慈母恩不能不報答。

　　父親扮演的是另一個角色，他到外頭工作賺錢幫我們繳學費，他也
許是軍人、警察在外頭扮演著嚴肅的角色，可是和孩子可以玩在一起，
甚至給孩子當馬騎。偶而他也鐵著臉教訓兒女，恨鐵不成鋼。人若能有
嚴父慈母那真是十分幸運的，一方面在成長中得到物質生活的支持，另
外良好的家教常常亦是奠定一個成功者的基礎。

　　至於師長，有些老師既是經師亦是人師，我們能從其中習得專業知
識，更能習得做人做事的道理，我們在人群之中成長，父母師長有若雕
塑品的雕刻師，有他們的精雕細琢才有今日的我們。

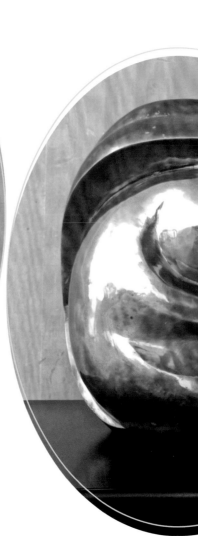

償還

意欣

我想，人生是種償還，無論是友情、親情、愛情之間，總是有一方不斷的在忍受配合，而另一方在要求指揮。

肯定是做錯過什麼，不管是上個星期、去年、年輕的時候或甚至於上輩子，如果這麼想，生活中的不順與苦味、煩躁與委屈或許可以稍稍忍受，就當作是種償還，是被依賴被需要的幸福。老了還要幫女兒帶孫子的媽媽、無論如何都會捅一堆婁子再來問你該怎麼辦的朋友、總是不負責任以自我為中心的情人、或是老找你麻煩的上司……。這些事，就當作是償還，是被大家所依賴，換一種姿態面對，與其抱怨、生氣擺臭臉，還不如換個角度想，用正面態度對應。不過，還夠了也是應該要懂得放下，然後離開。

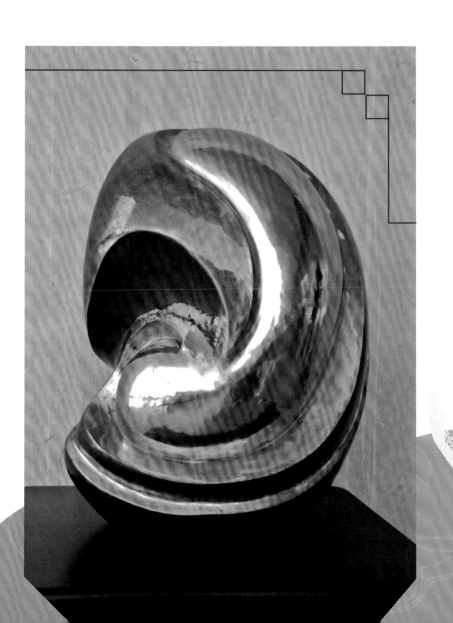

償
還

流體藝術
5
術
創
造
工
程

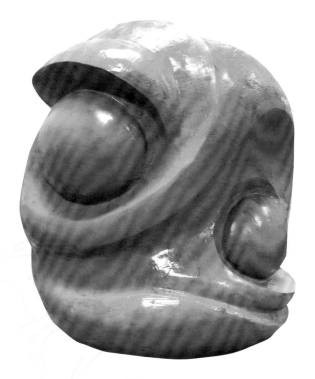

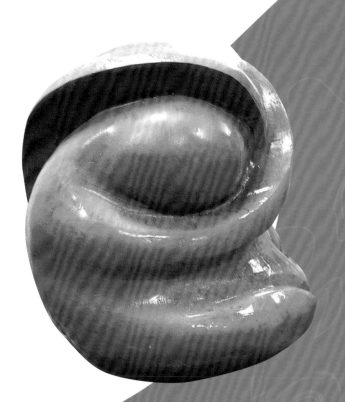

Fluid Experiments
Art and Technology

簡婉

償還

我們常認為凡對我們有正面幫助的人，便有恩於我們，於是就會想盡辦法予以報償。

說起來，我們一生當中領受的恩情太多，如何也償還不盡，之如父母恩、師長恩、夫妻恩等，沒有他們的養育、教導、與扶助，我們的一生也不會順利行走。但人生弔詭的是，恩似乎總是伴著怨而來，它們是一體兩面、同時存在的連體嬰，恩情愈重，有時產生的怨情就愈深。除了父母愛子女之心是天生無怨無悔之外，在各種人我關係之間，像同事、朋友、情人、兄弟，甚至於夫妻，那些特別有緣並且親近的人常常會給予我們最多的恩澤與幫助，但人生猶如逆水行舟，一不小心關係不調，也會讓我們飽受最多的傷害與挫折。在恩與怨、愛與恨之間，我們徘徊、嘆息、沈吟、並且獨自咀嚼個中滋味，其複雜深度直是無法向外人道盡。但如果一味懷著愁恨的心情看待這所謂的傷痛時，我們也掉入了一個萬劫不復的人生陷阱。殊不知，藉著恩怨的反覆，這個傷痛其實是來磨鍊我們的習性，修練我們的心性，粹練我們的生命。沒有他們嚴厲的鞭笞與磨難，我們無論如何也學不會反省自己，修正自己，推動自己，佛家因此稱之為「逆增上緣」。而這些讓我們受傷深重的人其實是人生的「大菩薩」，他們的逆行是來成就我們人生的。因此，若有人對我們加以毀謗或攻擊時，且先不要氣惱，但懷著歡喜的心情正面迎向，勇敢領受，如此才能借力修善自己，人生一遭就是為此而來。所以才說啊！「曾經曾經，我是為領受你的千刀而來」。

流體藝術5
術
創
造
工
程

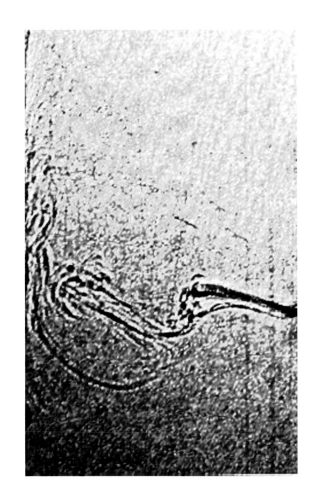

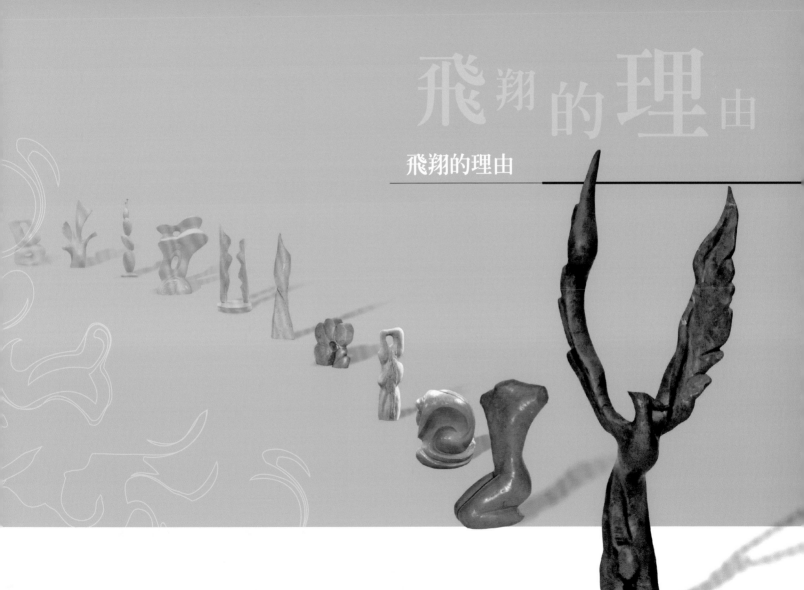

飛翔的理由

不慕金鳥華羽　　　　　　紙鳶的牽繫雖穩
那飛多麼欲振乏力　　　　一線的天空
不羨長線紙鳶　　　　　　總看不見雲端的金彩
那飛多麼徬徨無力　　　　對於飛翔
　　　　　　　　　　　　只有縱橫自在
金鳥的園林雖美　　　　　只有無際無邊
一方的天空　　　　　　　才能遼闊自己成一片蒼穹
總望不到壯闊的海洋　　　才能幽深自己如十方宇宙

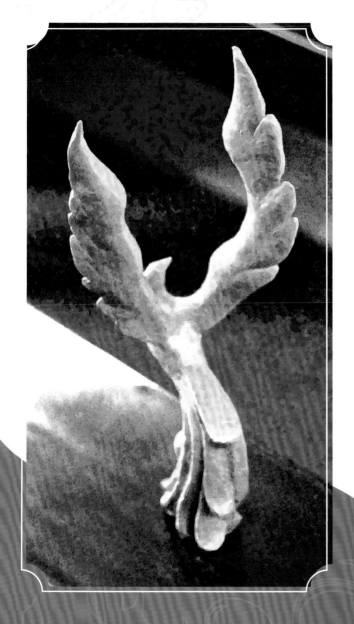

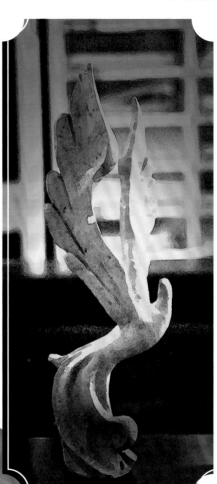

流
體藝術5
創造工程

立文

如果不想自由就不會想飛翔，當想飛翔就希望沒有障礙。可是要飛就要有翅膀，沒有翅膀，飛翔變成幻想，人類最初想飛時，運用氣球昇天之理，想靠一堆密度小的氣體裝在球裡，於是球就漂浮起來，再靠風力飛翔，萊特兄弟從另一觀點出發，他們利用翅膀底下的壓力大於上面的壓力，即可將機身提起，順利飛翔。中國古代有人想到利用火箭原理（反作用力）飛上天，可沒細想下來的問題，飛上去，結果摔死了。以上是從身體受重力的影響來思考飛翔的問題。

如果談精神面的飛翔，佛教中的本來面目一旦達到，你在任何時空都在自由的飛翔，這是無形的飛翔，我們需要一無形的翅膀嗎？

Fluid Experiments
Art and Technology

飛翔的理由

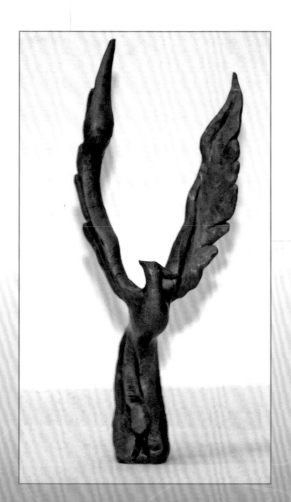

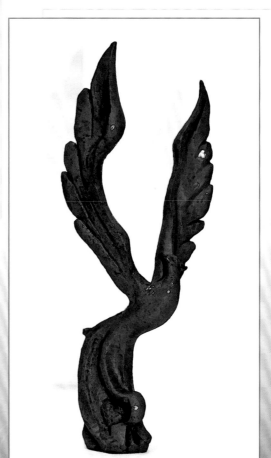

流體藝術
創造工程

意欣

其實何必問理由，忽焉在西忽在東，縱此一念沖天去，九州翱翔任悠遊。

隨興做的一首打油詩，藉此表明心境。大部分的人努力都有個原因，為生存、為家人、為名、為利、為理想、為尊嚴等……。我的飛翔沒有理由，那大概是源自原生心靈的渴望，是單純對那片湛藍的天渴望，是對那迎風拂面的渴望，是對和白雲嬉戲、小鳥追逐的渴望，是對那片大日如來光明的渴望。

別問我飛翔的理由，因為那裡才是我的歸宿，我的家。

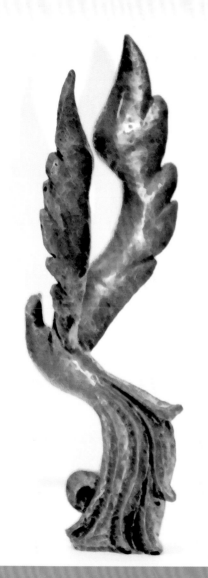

飛翔的理由

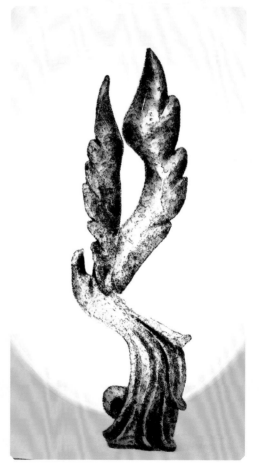

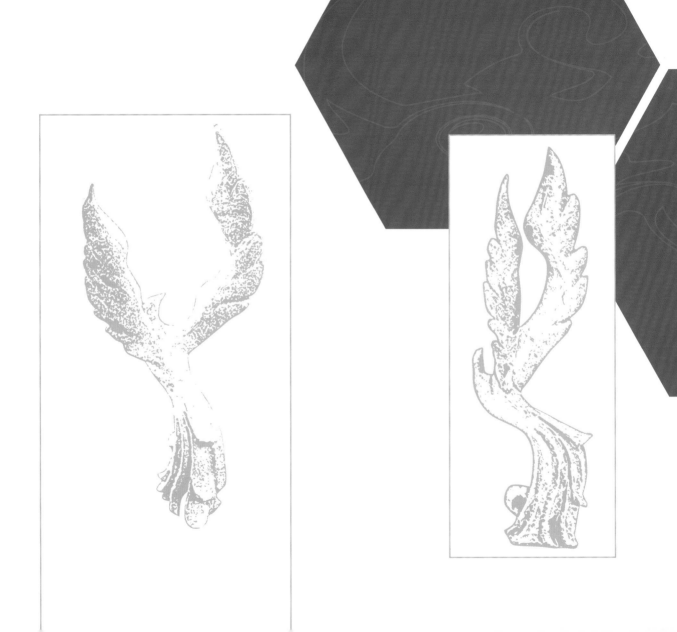

Fluid **E**xperiments

Art and **T**echnology

飛翔的理由

簡婉

從來，都是一隻孤鳥，而且很樂於做隻無拘無束、任空飛翔的孤鳥，因為那自在、那寬闊，才能使心靈得到馳騁的滿足。從來，都不愛群飛，群飛的氣勢固然浩壯，隊伍也莊嚴，並且還能感受群羽保下的溫暖，但群體行動中的相互牽制與彼此偶而扞格有時也是十分令人挫傷。這都無關緊要，真正重要的是喜歡無邊無際、無繫無縛的自在感覺，想飛哪就飛哪，因此單飛是必要的。然而單飛是需要無比的勇氣，因為在選擇單飛的同時，其實也選擇了孤獨地面對雷風雳雨與寒霜冰雪的挑戰與磨難。想想一個人如果習於人群往來中的相互藉慰，習於人我關係中的互相牽絆，習於這人間遊戲中的熱鬧喧騰，有誰會願意一人踽踽獨行在漫漫天涯路上，那將是多麼悽愴悲涼啊！但對某些追求性靈空間的人來說，群體生活其實真像一種人生牢獄，因為它的行止將你牢牢制約，它的音聽將你緊緊跟隨，它的眼光將你深深囚禁。你只是群體之中一個面目模糊的個體，那之中有千萬個你，而你只能在群體共生的擁塞中，勉強擠出一處小小空間，轉圜呼吸。當然，單飛絕不是為了崖岸自高，突顯自己的與眾不同；單飛只是為了無牽無掛地飛得更遠，向無際的天空探尋自己世界的盡頭。

流體藝術
創造工程

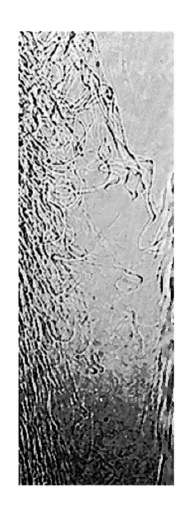

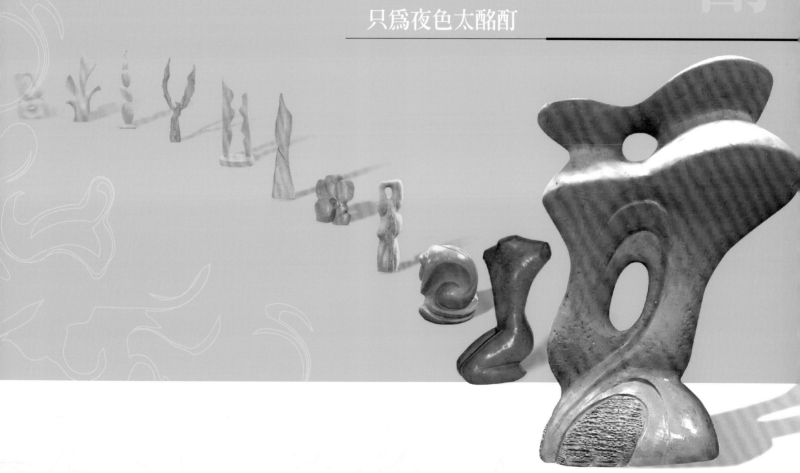

只爲夜色太酩酊

是誰將黃昏飲成
一片酩酊的夜色
琥珀的液體斟滿了孤獨
靈魂的空尊
杯杯晃晃，步步恍恍
數不清幾朵胭脂酡紅醉倒
廊前
只要再暗飲一口
淚就憂悒決岸
淹溺眼底的人影

是誰將蟬聲吟成
一片盪漾的秋色
天河的水聲流過了視野蒼
茫的詩篇
句句清淺，字字襲人
望不盡幾朵秋水芙蓉在河
中央
只要再涉水一步
人就捲入渦漩
陷入深深相思海底

流體藝術
創造工程

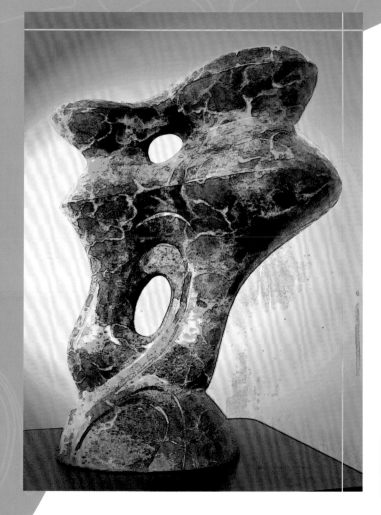

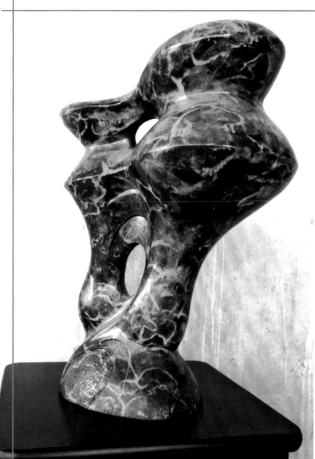

只爲夜色太酷酊

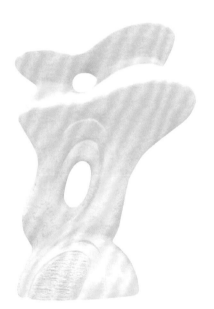

立文

在暗夜獨處，加上一杯苦酒，不酩酊而醉也難。但若有幾個失意好友聚在一起怨談國事，也未嘗不會酩酊大醉，外界的景色配合上相稱的心情，一旦共鳴可威力不小。好幾年前我尚在成大航太系服務時，有一天晚餐賓客相互敬酒，我一時喝多了，走在成大校園腳步輕盈，搖搖晃晃，天幸能走回家，大吐一番，人才醒過來。

逃避苦悶，喝點酒暫時忘卻，未嘗不好，但若長期如此，則人終日昏醉，即使在大白天亦猶如活在黑夜中。

Fluid Experiments
Art and Technology

只爲夜色太酡酊

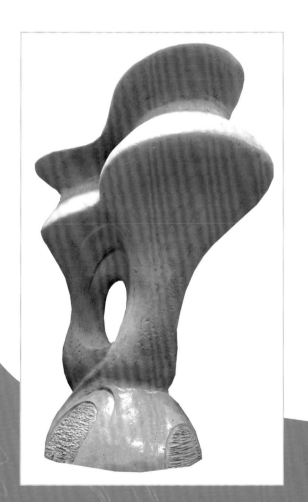

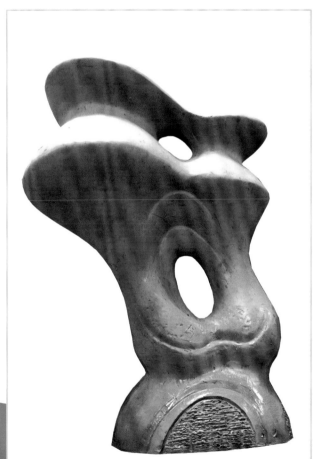

081

意欣

有一天，一個晚上，一反常態的凌晨兩點，我還放空在電腦前。耳邊聽著的是已經一晚上反覆播送四十遍以上，張學友唱的粵語歌「李香蘭」。

「惱春風，我心因何惱春風，盼找到，時間裂縫～～～」

這首歌是以當年和白光他們號稱上海灘五大歌后之一的李香蘭，日文名字為山口淑子，現今日本參議院議員為背景，所寫出來的詞，譜出來的曲。低沉古典的嗓音，詮釋了經過那個年代的那樣的一個傳奇的人，那晚的我，閉上眼睛，彷彿穿越了時光隧道，我也身著旗袍，挽起髮髻，坐著黃包車，成為十里洋場的一員。到底是夢還是純粹的冥想？

是杜月笙宴席的座上賓

是76號的特務頭子

是和平飯店的駐場歌手

是蔣夫人的貼身秘書

那個我放不下的年代

「啊～～～像花卻未紅，如冰卻不凍，卻像有無數說話，可惜我聽不懂～～」

一聲清亮的公雞啼將我帶回21世紀，窗外透入的曙光提醒今天又是一個星期的開始，鏡中映出的黑眼圈是打破自己計劃的證明，但是那個似醉未醉將醒未醒的眼神卻是我和那個年代的連繫。好一場神遊，好一場放空，是歌聲，是夜色，令我醉了吧。

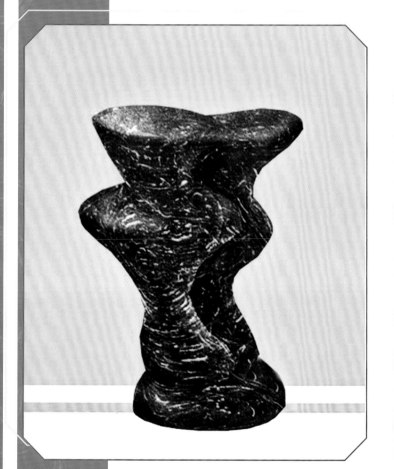

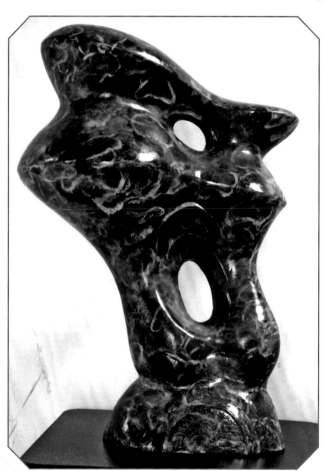

只爲夜色太酩酊

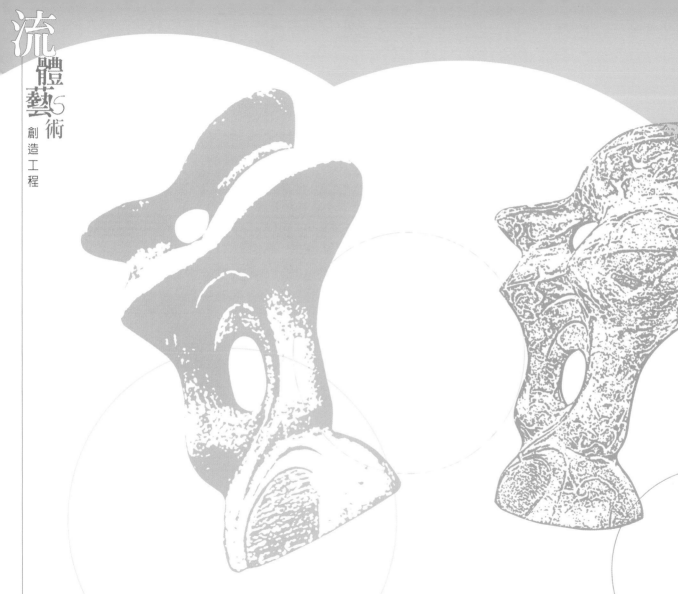

流體藝術S

術

創造工程

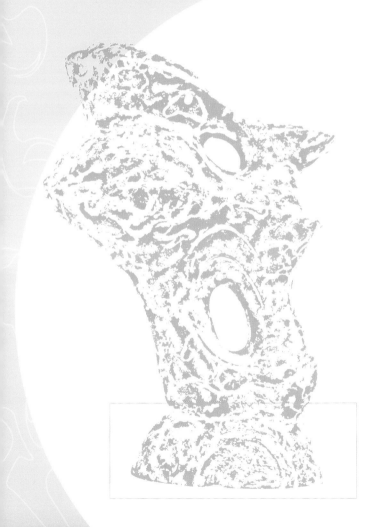

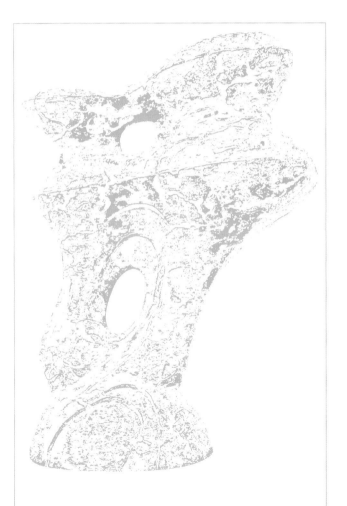

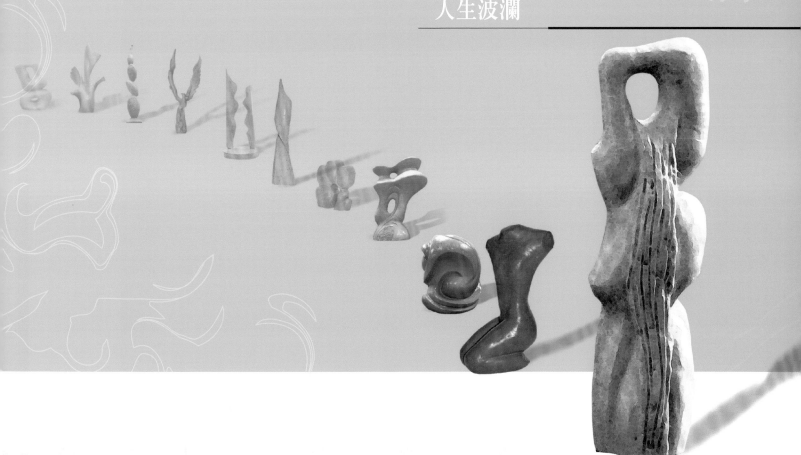

人生波瀾

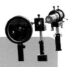

如果如果　　　　　流在困者的心底

大海痛苦的結晶　　是解不開的惑

是那顆顆的鹽啊　　流在春深秋水

我想我想　　　　　人在天涯時

人間痛苦的結晶　　流在黃昏夕陽

該是那顆顆的淚吧　人倚欄杆時

離離碎碎的夢　　　流在眾鳥高飛

深深淺淺的流　　　人獨落寞時

流在戀者的襟底　　淚水連著淚水

是喚不回的愛　　　匯成滄滄人生

流在離者的眼底　　幾度波瀾

是遣不去的愁

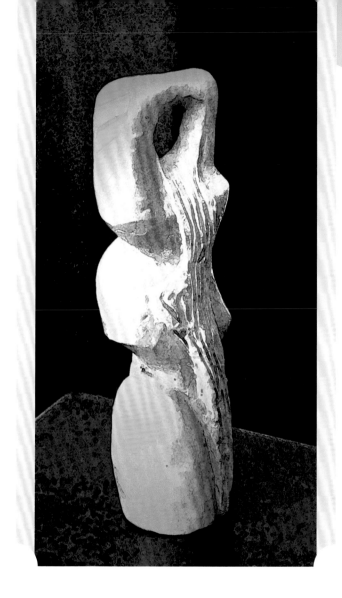

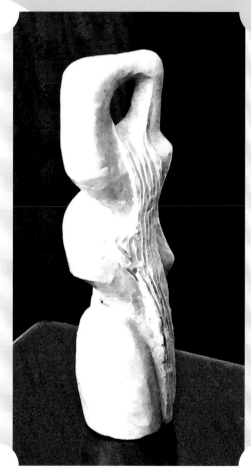

人生波瀾

立文

小學上台南開元國小，畢業後進台南市中，市中是當時台南最好的初中，市中畢業，進台南一中，一中也是當時台南最好的高中，高中畢業考上台灣最好的大學台灣大學。太順了，但大一到大二階段，我碰到人生第一個最大低潮，在大一中間的寒訓，我上成功嶺，連上有同學染上一種怪病，全連緊張，我服完訓回到學校，不時還受到那怪病陰影的影響，焦躁、憂慮不安，美麗人生的圖片突然解構了，有時想自殺，一直到大三下，情緒才逐漸安定，人生又步入正軌。

大學畢業找事沒什麼困難，很快地在核能研究所找到一個研究助理的工作，接著未婚妻光儀熱心地幫我申請學校，誤打誤撞又申請到獎學金。後來去了凱斯西儲大學，這研究所還真磨人，碩士兩年畢不了業，要第三年才成，我參加博士班的資格考第一次滑鐵盧，我一向自視程度不錯，教授們討論這次考試我沒過，一時之間，難以承受，當晚跑去看電影逃避，可是情節全沒進來，眼中的淚水卻不斷的流出。好好努力一陣子，終於最後拿到了博士學位。

拿到博士，返台回成大任教，家父後半生擔任成大物理系教授，所以當我亦回來做副教授時，當時的夏校長曾稱讚我們父子檔對成大貢獻甚鉅。在成大數年，驛馬星動，又不安於位，申請到美國的NRC Program去美國航空太空總署做事，就在美國那段做事做研究的時間，突然聽說父親在台南車禍身亡，我漏夜奔回，在太平間看到父親的遺體，淚水不禁奪眶而出。

人生太平順就無味，但有波瀾來時，我們可得承受的住，而從其中再成長茁壯。

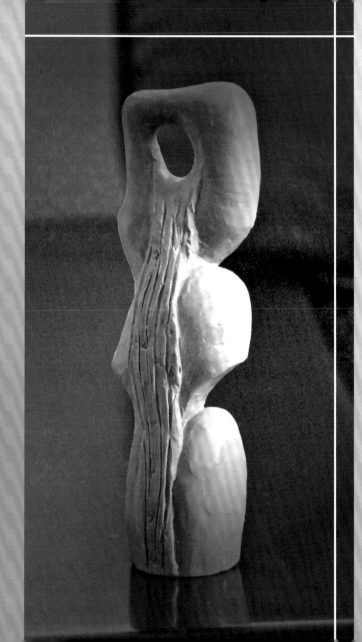

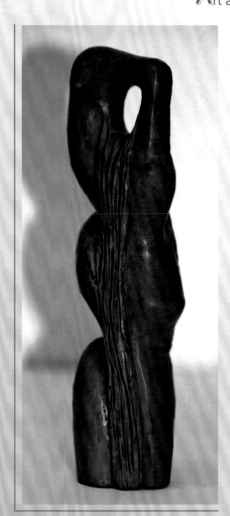

流
體藝5
術
創
造
工
程

意欣

沒有波瀾的人生是不完美的，就如同未曾旅行過的音樂家是不幸福的。

我們總是在期待順遂，不管是念書升學，求職升官，結婚生子。期待順遂其實是我們生活不太順遂，或是我們害怕不順遂。細細體會人生百種滋味，後人與我必有所得。

每一場暴風雨之後的光景是萬種風情

從不同角度看到的藝術品有不同涵意

早晨傍晚和午夜的城市總有不同情緒

沒有波瀾的人生不圓滿，沒有波瀾的人生不精彩。多了不順與苦味，才提供了機會成長。說穿了，是體驗人生，人生體驗。

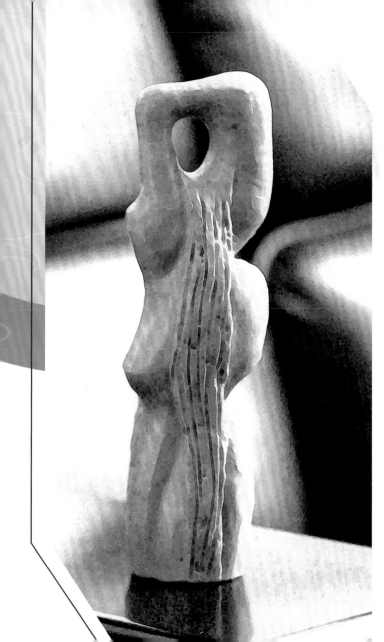

Fluid Experiments
Art and Technology

人
生
波
瀾

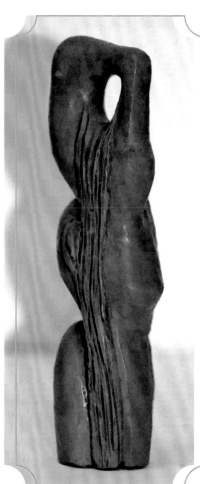

093

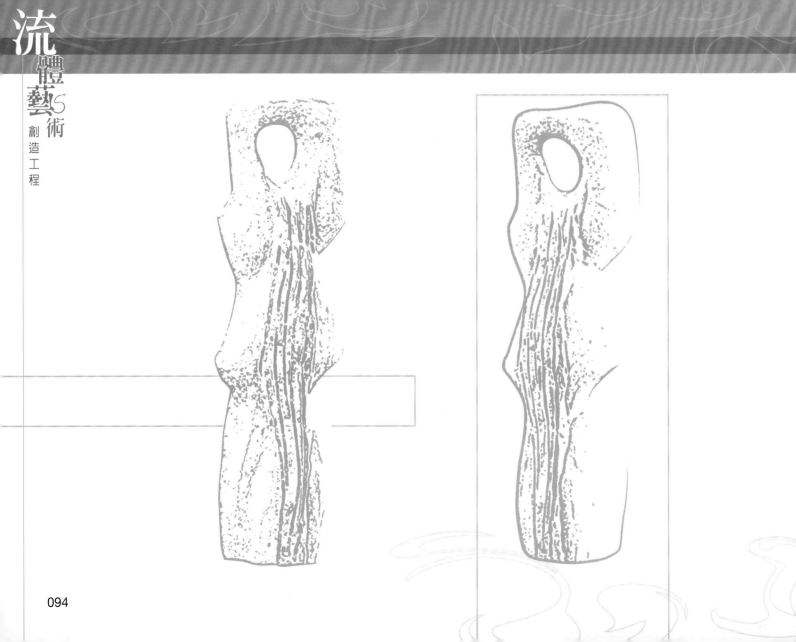

簡婉

在古詩詞中，我們讀到了許多傳唱千古的人生，也許是激昂的，也許是滄桑的，也許是寂寥的，都令人慨歎再三，感悟深深。像「人世幾回傷往事，山形依舊枕寒流。從今四海為家日，故壘蕭蕭荻荻」中，我們讀到了飄盪人生；「星垂平野闊，月湧大江流，飄飄何所似，天地一沙鷗」我們讀到了落拓人生；「前不見古人，後不見來者，念天地之悠悠，獨愴然而淚下」我們更讀了終寂人生。千古以來，一頁頁壯麗詩篇，寫的無非是詩人對於際遇變化中所感所悟的人生意蘊。人生之所以常常脫離常理而成為難題，是由於時空交會中的人和環境不斷的變化，而且又變化得那麼複雜和玄奧，超越了人所能掌握與理解的範疇，故使人困頓茫然，因此佛家才説「人生無常，無常是苦」。正是這門令人難以參透的「人生」課題，自有識以來，一直使我困惑，令我焦慮，從而展開一段長途跋涉、尋覓追索的生命求解過程。透過詩作，得以細細吟詠生命的悲喜，默默咀嚼世間的苦樂，靜靜觀照人生的起落。所以「人生獨飲」中，説人生像杯酒，你也許享用，也許苦熬，無論甘苦如何，「舉杯的你啊／縱然停杯／躊躇不進／終須飲盡／這錯綜複雜的／艱深滋味」。但人生道路七迴八折之後，我也逐漸對人生的許多難題「了然了然，如見／花開花落」。

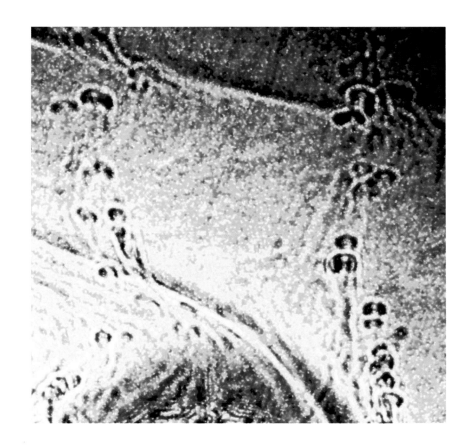

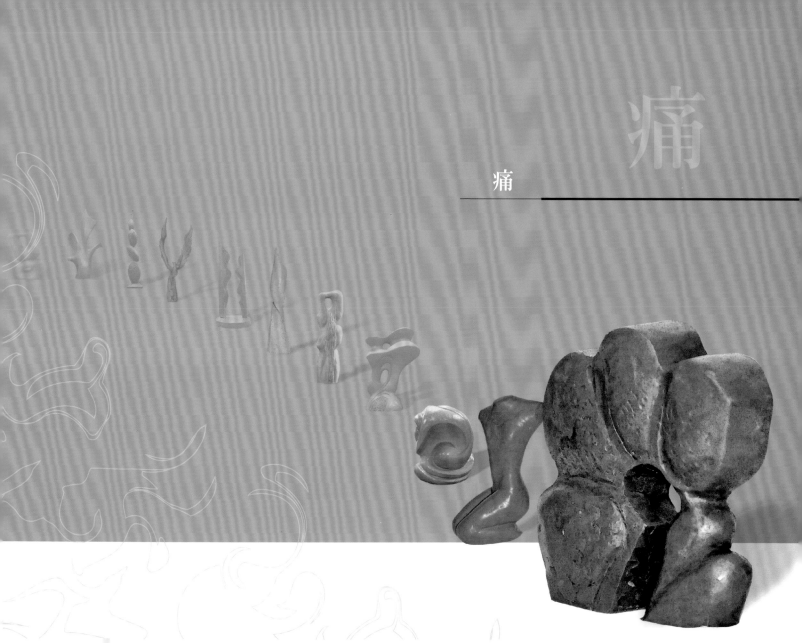

痛

痛

那隱身的復仇者
左手持以匕首
右手提以繩索
趁我輕忽不備之際
潛行入室
挾持我的靈魂以鞭笞
凌遲我的心志以切割
挑釁我的意念以撥刺
荼毒我的肝腸以冰炭
並悻悻然扯斷一根根緊懸
的筋絡

我看見一個無可遁逃的
自己
扭曲、撕裂、變形
在颼颼的冷風中
任呼天喚地，諸神不應

想起那十字架上的血漬
釘的是誰的罪？
受的是誰的苦？
復的是誰的仇？
上帝，只有祢知道

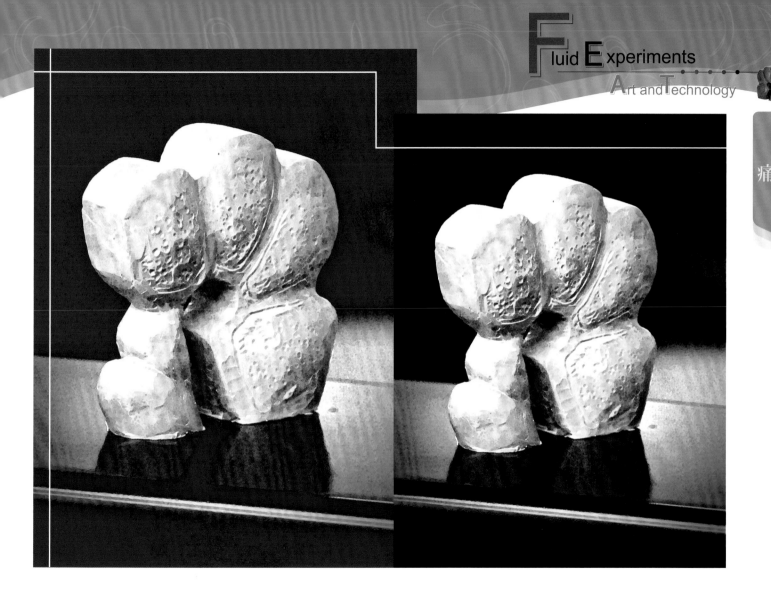

立文

有什麼事情比你全心投入，到末了，成功時，人家把你一腳
踢開更痛呢？佛家的成住壞空的道理值得細細體會的。美
國雙子星世貿大樓被兩架飛機分別擊毀，美國人感到痛，但是什
麼原因使那些不怕死的中東人要幹這件事呢？是不是也有一種隱
痛讓他們恨到不顧自己的性命？

　　身心受創都會感到痛，身痛易療，心痛難療，心痛若未療好
亦很容易轉為身痛。不過如果世上沒有苦痛，可能亦就沒有覺
悟。

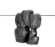

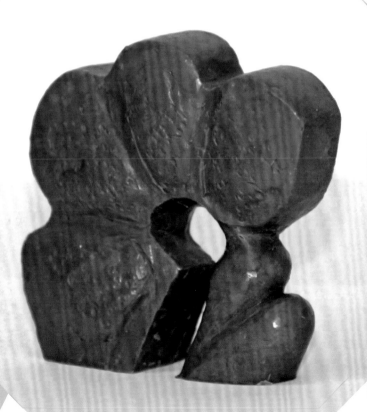

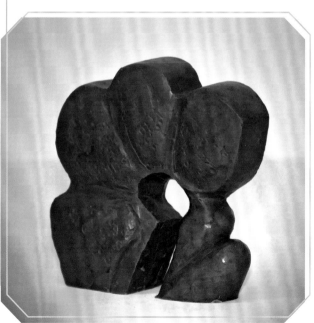

流體藝術5術
創造工程

意欣

所有的事都是一體兩面，至少在最初的基本階段是這樣的，現在感覺到有多痛，就表示當初對這個人、事、物有多認真、多用心或是多在意。

我總是喜歡反面思考，可以說是反思主義教條的忠實信徒吧。感覺到痛就像是被病毒入侵的身體，要透過咳嗽、發燒等症狀來表現，告訴自身該要警覺，這麼說起來這反而不是個壞事。病過才會知道自己不應該熬夜太累，痛過才會知道或許不應該吃冰，跌倒過後才可以真實的審視自己的缺失，換個姿態，再挑戰一次，「痛」算是個有益人體的警報器吧！

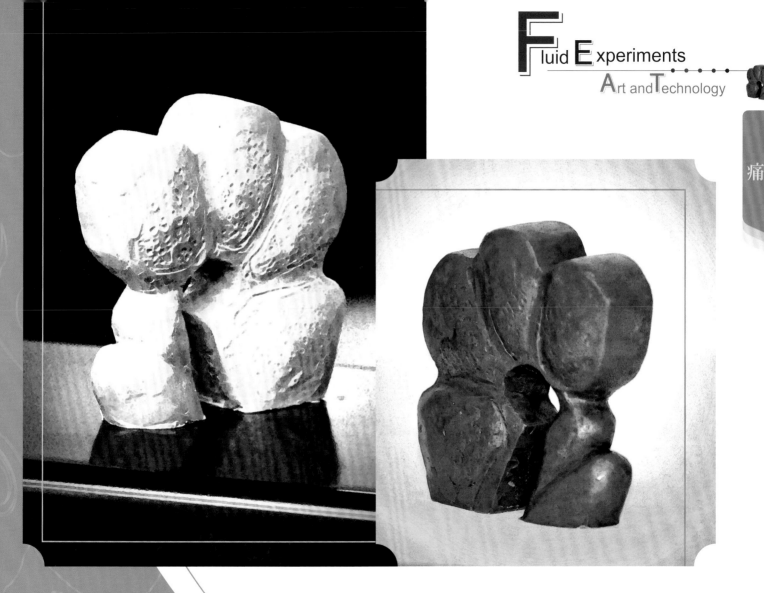

痛

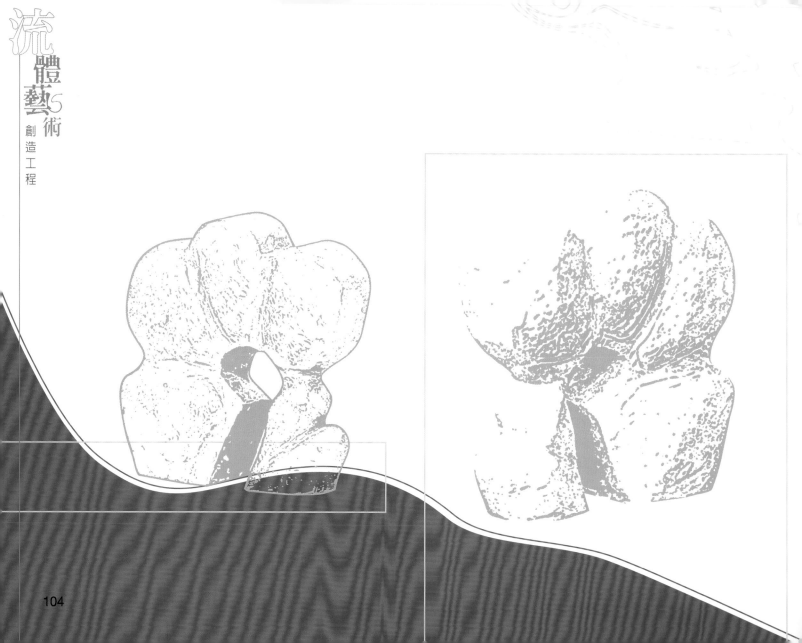

簡婉

人身是五蘊和合的因緣產物，並非金剛不壞，焉有不受傷的道理。人的一生當中，所遭受的傷不計其數，不管是傷在肉體，或傷在心裡，都會產生疼痛，而痛的感覺都是一樣令人難忍。雖說五蘊不調的肉體之痛，是屬於外在，較可以經由醫治診療而得到舒解，但是沈痾，時有撕裂身心之痛，如千刀剮肉，直讓人痛不欲生，萬念俱灰。因此，唯有真正領受過痛感的人才會明白：生命脆弱如此，輕輕不堪一擊，即使只是一條神經的抽痛，也會使人有種魂魄俱散的摧折之感。肉身之痛尚且如此，心靈之痛又更難以言語形容，那種萬箭穿心的內在痛楚，無形無狀，無邊無際，有時就像跌落萬丈深淵，看不見生命的陽光；有時像迷失千里荒野，走不出荊棘的道路。特別一個人在遭逢生離死別的巨變時，需要的不僅是溫情的牽引，還有時間的療方，才能慢慢走出困頓，所以有人說時間是最好的治療劑。痛，不管是來自身體或者心理，其實多因為執念太深，我執太強。中醫說，多愁傷肝，多惱傷心。遇事放不開的人，肝容易產生問題，而好發脾氣的人，則心臟多不好。因為執著之故，堅持一己的立場和看法，對人對事不能以柔軟、善解的心理應對之，衝突於是產生，結果傷了自己，也傷了別人。世事沒有一定對錯，也沒有絕對是非，你口中的美食可能是別人眼裡的毒藥。萬法唯心，《八大人覺經》說：「世間無常，國土危脆。四大苦空，五陰無我。生滅變異，虛偽無主。心是惡源，行為罪藪。」一切煩惱業障皆起自於心，是心的變異無常才使得生命起伏無定。人生譬如朝露，轉眼成空，何不打開心胸，敞放心情，以平常心面對人生的興衰榮辱，一切不過是因緣變化。

流體藝術

創造工程

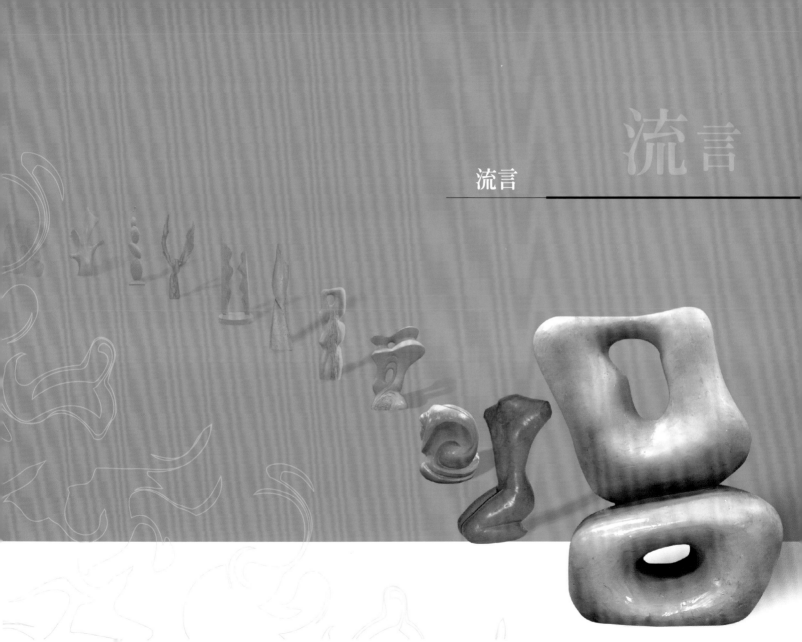

流言

・之一

一夕風起
滿城都感染了花粉熱
眾人紛紛過了敏
遏止不及的病熱四處流散
從街頭到巷尾
只要探點頭來
只要貪點消息
多舌的野花就樂得搶造
多事的蜂蝶便忙著傳播
春風啊，春風！妳不明究
裡
莫要跟著趁勢吹送吹送
那傷及無辜的病媒

・之二

起初只是
薄薄的涼意，以一陣秋風
吹落了些情意
不料竟成
冷冷的寒霜，起一場冰雪
凍傷了人心
那唇齒之間的口沫
東橫西飛
不知不覺攪動成一場風暴
席捲無辜
有誰看見一個創傷的靈魂
暗自垂淚
在無人省問的孤獨角落

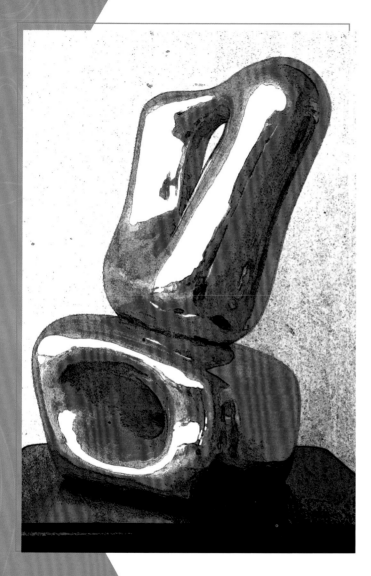

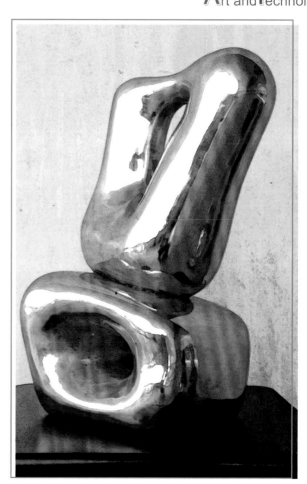

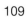

109

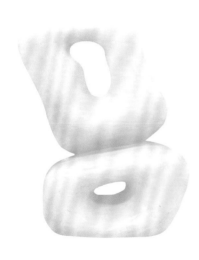

<div align="right">

立文

</div>

尼采說有的人殘廢方式不一樣，一般人的殘廢也許是少一個耳朵，缺一個嘴唇，但另一種殘廢可能他就只是一個大耳朵或大嘴巴，身體其餘的部分則小的不得了，這種說法其實是在暗諷某些人是包打聽或整日東家長西家短地攪是非者。這一個雕像上下都是口，一橫一豎，橫豎亂說，流言可畏。只是目前這個時代，比人嘴更快的是媒體及網路，有時真相不明，善惡未清時，媒體幾乎已先作了判決，網路力量更不可小看，傳播小道消息可是一流的。

古有明訓說：「謠言止於智者」，不正確且沒有善意的言語不要去散播，損人又不利己。此作品和詩配合起來希望提醒讀者謹言慎行，不隨便聽信流言，亦不要去搧風點火散播流言，如果我們有些修行之念，不惡口，不兩舌，不妄語，這是起碼的功夫。

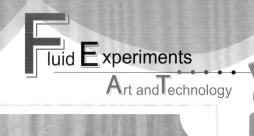

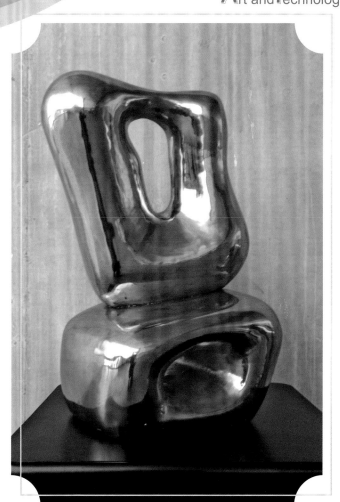

意欣

「人言可畏」，這是阮玲玉死後留下的唯一遺言，也是我對這兩個字的主題的第一印象。但換個角度看的話，我想，每個流言的傳出，會讓人們傳頌的流言，也代表著流言本身談論的人、事物有一定的知名度，一定的爭議性吧！這麼說來，會有流言也代表某人很紅囉！

人云亦云，道聽途說的無知最為可怕，偏偏世人都有那麼一點八卦的因子，散播的劣根性，說到底，這並不是個值得鼓勵的事。流言就像把雙面刃，它會傷人，但一不小心，自己也會被鋒利的邊緣給劃傷。不用翻開歷史課本，光看這幾週的新聞，死於流言的逼迫之下的例子隨手可得。

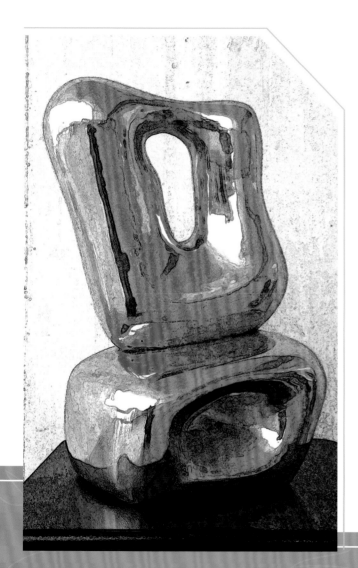

流
體
藝5
術
創
造
工
程

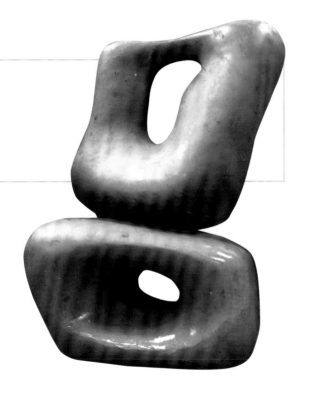

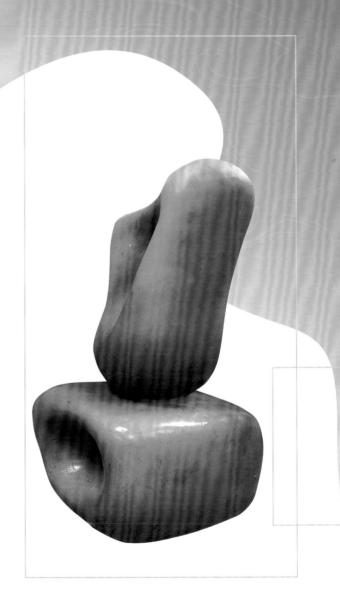

Fluid Experiments
Art and Technology

流言

簡婉

八卦成風的社會，捕風捉影的事件，層出不窮，起因於人類對於他人隱私的好奇或對於他人福禍的刺探。一件小事，透過好事之徒的製造渲染，或有心人士的興風作浪，便會像傳染病般地，謠言肆起，釀成風暴，殺人於無形。早年的名影星阮玲玉，正值風華，便香消玉殞於「人言可畏」；近日見報白姓企業家投海身亡，也是死於荒唐的流言。想想自己的經驗，也曾無端被流言襲擊，一種為眾人誤解的痛苦，只能孤獨地在角落黯自垂淚，因此深知被捲入是非流言的無奈心理。這社會怕是病了，為什麼人們瘋狂地製造流言，追逐流言，相信流言。如果一昧任流言分化人與人之間的信任，腐蝕彼此的尊重，群體共生的機制便產生了危機。危機其實是來自缺乏溝通，缺乏聆聽，缺乏體會。因此，必須人人學會如何「用心聆聽」與「用心體會」，才能消弭社會對流言的追逐與收集。「用心聆聽」是對生命的一種尊重以傾聽；「用心體會」對生命的一種關懷以凝視。「聆聽」與「被聆聽」，「體會」與「被體會」都需要透過愛來引渡。愛是人與人之間關係的最佳粘著劑，它讓人人欣悅於彼此的獨特存在，又使人人歡喜於相互的交會融和。一個充滿愛的社會，必可以粉碎流言帶來的無邊惡夢，使人人免於被無情地斲傷，不再黯自垂淚。

流體藝術
創造工程

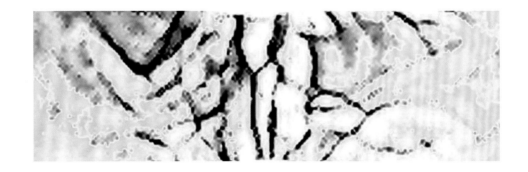

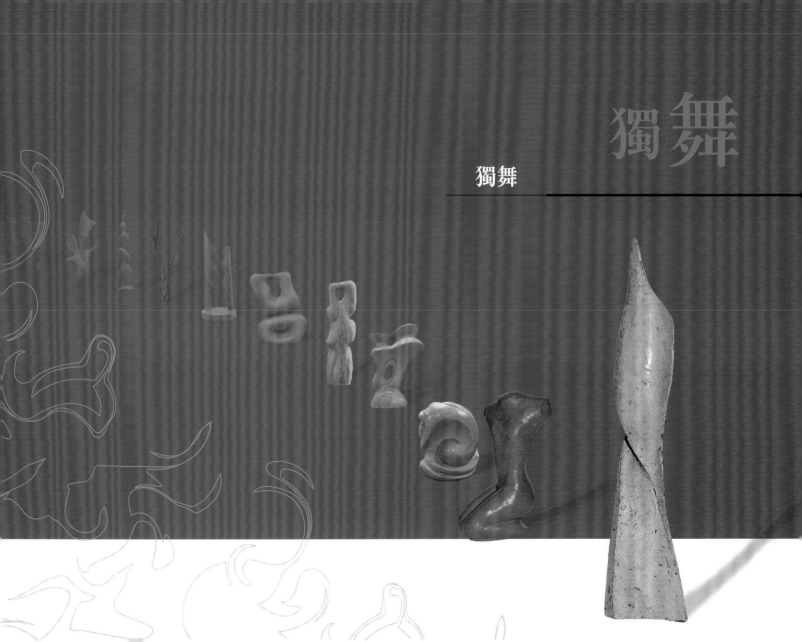

獨舞

獨舞

僅僅一支舞
單單一個人
也可以情意無限了
與晚風，與流雲

看滿天凝亮的眸光
聽遍地靜奇的采聲
鶯聲宛轉
花香流轉

一個人月下旋轉
以翩躚，我是夜來
最美麗自在的一支舞

僅僅一支舞
單單一個人
也可以情意無限了
與虛空，與靜寂

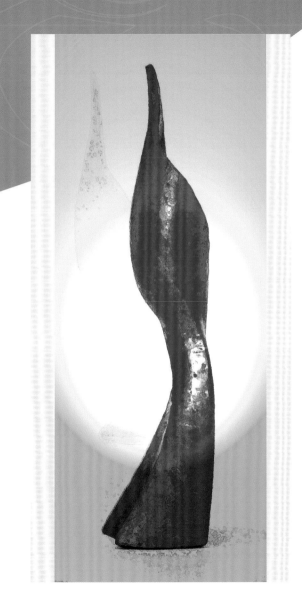

獨
舞

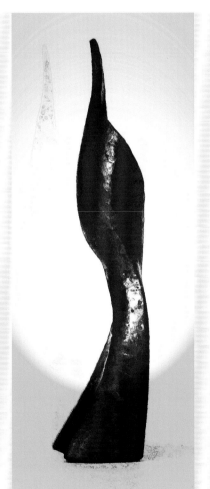

119

流體藝術
創造工程

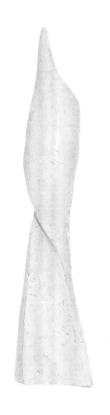

立文

有時候我們也太強調與人合作與人競爭了,能不能不管別人自己跳支舞呢?別管別人怎麼看,難道你只是為別人活著嗎?當我練自發功時,手舞足蹈不再顧忌別人的看法時,突然之間全身的經脈暢通了,當我們顧忌東顧忌西,種種制約桎梏了本性,有人云:古之學者為己,今之學者為人。古人讀書為的是自己的興趣,現在的學者為的是在人前炫燿,要是沒機會在人前炫燿,書自然亦不想唸了,現代人已不知獨舞的意義何在了,他們想一個人跳舞沒人看,太無聊了,神經病才做這種事,其實不慣孤獨況味者,並不懂人生。

修行者需要能孤獨,孤獨才能看清自己的心,若整日與人喧鬧過日子,必無能了解自己的內心,獨舞才能發揮出自己的無窮潛力,與人比較則常令人去補自己的不足,而無法將自己的優點盡情發揮。其實鳥不需要學跑步,能飛就好,人類的許多競爭反而讓人無法好好沉澱,將自己的天性徹底的發揮。

也許我們真該在月夜下獨舞,獨舞的雕刻似乎暗示著螺旋式地往上昇騰。

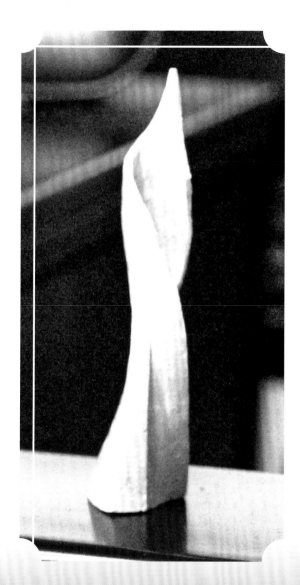

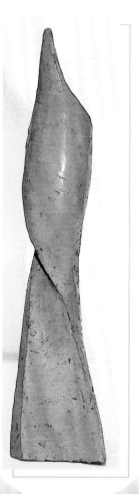

獨
舞

121

流
體藝術
創造工程

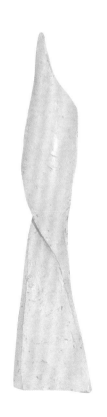

意欣

我很喜歡跳舞的，從小就是。但我不喜歡看人跳舞，尤其是芭蕾，『他到底想要表現什麼？』，我看的懂劇情，也看出舞者們的技巧高超，但是，到底是想要表示些什麼？

　　最近，我開始學佛朗明哥舞，手腕的轉動、肢幹的擺動，以及不時配合著音樂加入眼神和表情，同樣的舞步、同樣的律動，老師跳起來就是多了那分韻味。我想這和生活體驗以及情感的歷練有關吧！從出生到現在也不過20幾年，事實上我的人生經驗才剛開始累積，有關生活的體悟也都還待啟發。如此用全身心的去演繹一首曲子，用肢體語言去說話，和觀看的人說，也和自己說，這樣的感覺，我漸漸抓到訣竅。

　　一抬腿，一轉圈，就成一抹嫣紅，屬於我的滋味。

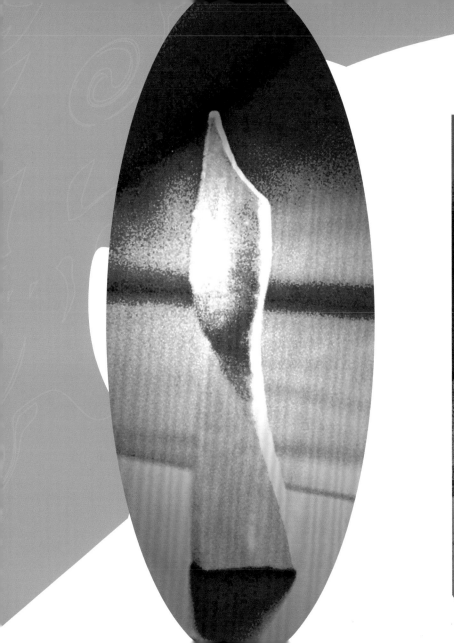

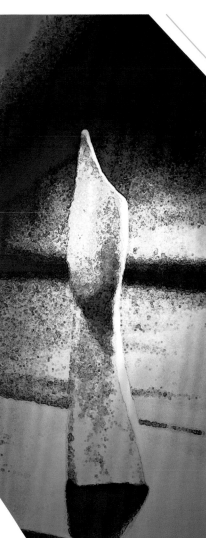

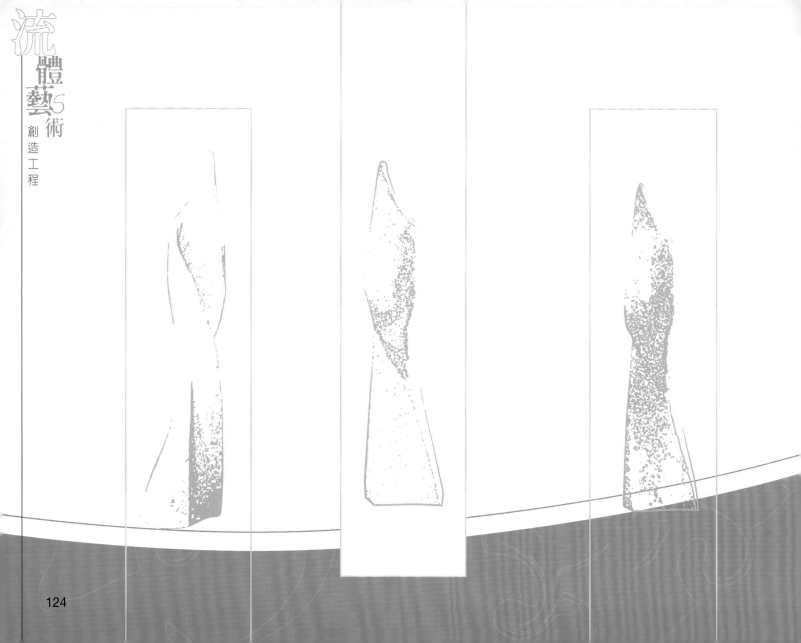

流體藝術5

創造工程

124

簡婉

山川有山川的風光，花樹有花樹的華采；喧囂的海洋不同沈默的大地，群星的光芒有別太陽的光輝。雖然你像氣勢滂薄的大河之舞，我如婉轉悠靜的個人獨舞；雖然你的生命是歌，我的人生是詩。但這都不妨礙彼此之間的情意交流，因為真心的緣故。我們只要用點真心，便可看見草葉隨著陽光的節拍而閃爍，聽見河水隨著和風的音樂而輕唱，感受各種生命彼此交響著四時不同韻律的和諧之美。如果再用點心意體會，更可以發現一株小草有著偉大的堅毅，一隻燭火也有光明的信念；平凡的事物蘊藏著不平凡的美，卑微的生命映照著高貴的光輝。多麼奧妙！這宇宙萬物都如此獨一無二，各有其生命軌跡，運行在自己悠然的天地，又各有其生命光采，默默散發無私的光與熱，就像一顆小小星球，獨自旋轉又兀自發亮，卻能與其他星球和諧並行，並且相互輝映光芒，彼此交織成一片無際的生命能場，恢宏成一個無極的心靈宇宙。所以，千萬不要輕看我們渺小的存在，它有其莊嚴的意義：只要透過真心傳遞，再微弱的光芒也能照亮一些需要光亮的人，溫暖一些需要溫度的人，唯有如此，我們才算完成個人生命的運行於美麗浩瀚的宇宙中。

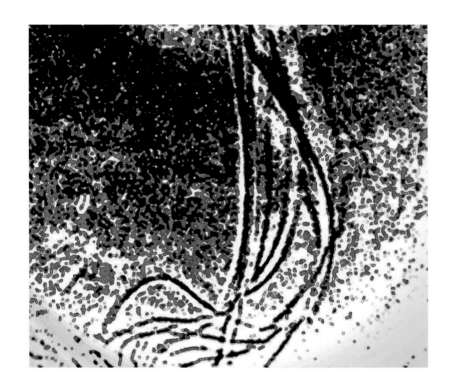

流體藝術 創造工程

作　　者／王立文、曾華、陳意欣、簡婉
倡 印 者／元智大學
著作財產權人／王立文教授
出 版 者／揚智文化事業股份有限公司
發 行 人／葉忠賢
地　　址／台北縣深坑鄉北深路三段260號8樓
電　　話／(02)2664-7780
傳　　真／(02)2664-7633
E-mail／service@ycrc.com.tw
印　　刷／鼎易印刷事業股份有限公司
ISBN／978-957-818-887-7
初版一刷／97年9月
定　　價／新台幣350元

本書如有缺頁、破損、裝訂錯誤，請寄回更換

國家圖書館出版品預行編目資料

流體藝術創造工程 ＝Fluid experiments art
and technology／王立文等合著. -- 初版.
-- 臺北縣深坑鄉：揚智文化, 2008.09
　　面；　　公分.
ISBN 978-957-818-887-7(精裝)

1.高科技藝術 2.美學 3.流體力學

901　　　　　　　　　　　　97015450